사실주의

케르스틴 슈트레멜 지음 정희정 옮김

마로니에북스 TASCHEN

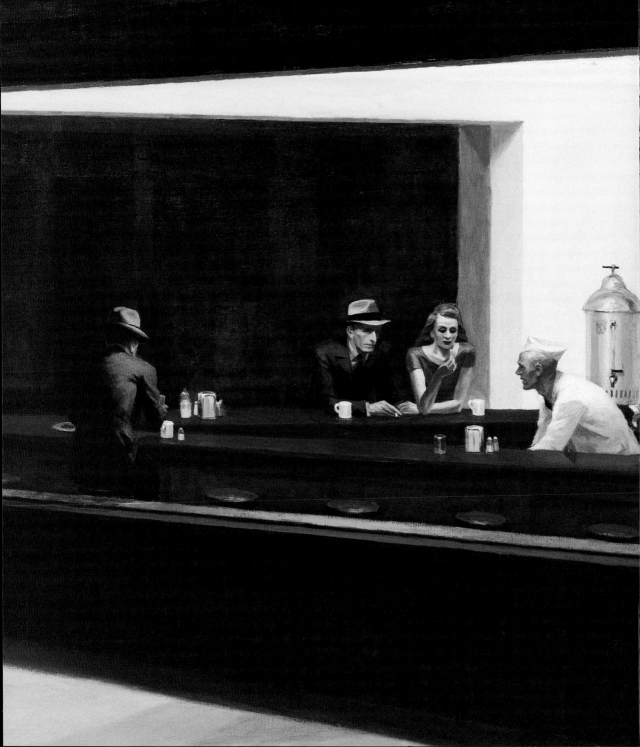

차례

보이는 것의 진실

1. 귀스타브 쿠르베
사실주의 선언문 The Realist Manifesto
1855년

2. 귀스타브 쿠르베
화가의 작업실 The Artist's Studio
1855년, 캔버스에 유채, 359 × 598cm
파리, 오르세 미술관

익숙해지는 데 시간이 필요한 여러 양식적 경향들 — 표현주의, 미래주의, 소용돌이파, 그리고 입체주의 — 이후 20세기에 사실주의가 복귀하자 많은 미술애호가들 사이에 안도의 기색이 역력했다. 1930년 미술사학자 한스 힐데브란트는 『19, 20세기의 미술』에서 다음과 같이 정의했다. "20세기의 모든 미술운동 중 신사실주의는 가장 이해하기 쉽고, 가장 인기가 많다. 우리는 단지 일반적으로 익숙한 용어인 신즉물주의를 언급하기만 하면 된다. 더 이상의 증거는 필요하지 않다." 소위 신사실주의는 인기 면에서 새로운 것이 없어 보인다. 그러나 한 세기를 지나는 동안 우리는 이 명료한 설명에서 상당히 멀어졌다. 그 스펙트럼은 상대적 사실주의(Relativizing Realism)는 물론이고, 포토리얼리즘(Photo-realism)에서 자본주의 리얼리즘(Capitalist Realism)까지, 물질적 사실주의(Material Realism)에서 차가운 사실주의(Cool Realism)까지 사실주의의 범주로 폭넓게 이해된다.

시각미술에서 '사실주의'가 포용하는 의미론적 범위는 원래 더 한정적이다. 사실주의는 미술사에서 처음으로 그 자신을 사실적이라고 부른 19세기 미술 양식인데, 이는 그 자신과 이상주의적 반대자들 사이에 선을 그을 의도를 표현함으로써 이룩되었다. 귀스타브 쿠르베(1819~1877)는 거칠고 반죽 같은 기법으로, 이상화하지 않은 1850년의 〈돌 깨는 사람들〉 같은 작품 때문에 비평가들에게 '사실주의자'라고 공격받았다. 그런데 그는 이 비판을 이용했다. 그는 파리 살롱전이 작품을 거절하자, 1855년 만국박람회에서 '사실주의 전시관'으로 명명한 창고에 그 그림들을 전시했다. 같은 해 그는 영향력 있는 『사실주의 선언문』도1을 작성했다. 그 속에는 예술적 전통에 대한 지식으로 가득했고, 개개 예술은 그 시대와 주변 삶의 사실성의 규범과 관습에 타협해야 한다고 주장했다.

쿠르베의 계획적인 작품 〈화가의 작업실(7년간 예술 생애의 추이를 결정한 현실적 알레고리)〉도2은 그가 다양한 발언에 관심이 있었다는 것을 명확히 보여준다. 1855년 작인 이 대형 작품에 쿠르베는 고향 프랑슈콩테의 풍경을 그리는 화가 자신을 묘사했다. 그의 옆에는 누드의 젊은 여인, 양치기 소년, 고양이가 있고, 오른쪽에는 실제 누구인지 분간할 수 있는 쿠르베의 친구들, 작가 샤를 보들레르, 사회주의 이론가 피에르 조제프 프루동, 사실주의 예술의 후원자 알프레드 브뤼야스를 그린 한편, 왼쪽에는 노동, 상업, 그리고 아카데미 미술을 상징하는 인물상들로 채웠다. 전술한 누드는 현대 비평가들에 의해 '진실의 여신'으로 언급되는, 사진에서 모티프를 얻은 그림 양식의 예로 자주 인용된다. 이 모습은 쥘리앙 발루 빌뇌브가 찍은 누드 사진에서 영감을 받은 것이다. 원작 사진

1900 — 파리 국제박람회에서 세계 최초의 에스컬레이터가 선보이다
1902 — 레닌이 선언문 「무엇을 할 것인가」를 쓰다
1903 — 헨리 포드, 디트로이트에 포드 자동차회사를 설립하다

> "완벽한 화가라면 그가 자신의 기분이나
> 우연에 의존하지 않는다는 것을 증명하기 위해
> 가장 뛰어난 구성을 열 번이면 열 번
> 계속해서 새롭게 그려낼 수 있어야 한다."

귀스타브 쿠르베

과의 이러한 관계는 화가가 동시대의 세계를 더 명확하게 인식하고 수용할 수 있도록 했다. 동시에 사진 발명은 기본적으로 회화 기술을 변화시킨 과정을 촉발한 것도 중요한 사실이다. 처음 사진이 찍혔던 그해 화가 폴 들라로슈는 "오늘부터 회화는 죽었다!"라는 유명한 말을 했다. 이는 상호 영향과 경계를 넘으려는 시도의 출발점으로 거의 모든 이른바 '사실주의' 회화에서 볼 수 있으며, 여전히 지속되고 있고 여전히 생산적이다.

그러나 사실주의는 쿠르베 이후 프랑스 전반에서 "현대적 삶의 화가"(이 용어는 보들레르가 만들어 마네에게 적용되었다)에 의해 유지된 특정 시대의 생각을 가리키는 것이 아니라 묘사의 방법을 말하는 것이다. 에드워드 모네는 일상생활의 모티프를 무척 좋아했다. 이 용어는 간혹 외적 사실성의 재현, 삶에 충실하고자 하는 자연주의와 함께 사용된다. 미술사에서 사실주의는 19세기에 시작된 것이 아니다. 소위 사실적 경향은 고대 고전주의로부터 미술사를 관통해왔다. 우리는 '사실주의'라는 개념을 이상주의적으로 구성된 계획과 반대로 회화, 조각, 그리고 시각예술에서 시각적 리얼리티를 충실히 묘사하고자 하는 시도로 이해한다. 일반화된 생각을 재현했던 고전기의 그리스 조각과는 달리 헬레니즘 시대의 '개성적 얼굴'은 개별성과 사실적 모습이 특징이다. 예를 들어 풍경화는 르

네상스 시대 원근법의 발견이 전환점이었고, 한편 초상화에서 알브레히트 뒤러, (소)한스 홀바인, 루카스 크라나흐 같은 화가는 사실적 묘사의 선구자였다. 뒤러의 유명한 〈풀밭(Great Piece of Turf)〉(1503)은 아직까지도 자연의 세밀화 습작의 모범으로 간주된다.

정물화에서는 전통적으로 환영주의가 중요한 역할을 했다. 예술가들은 플리니우스의 『박물지』에 나오는 화가들을 자주 인용했다. 『박물지』에는 화가 제욱시스가 포도송이를 그리자 새가 날아와 쪼아 먹으려 했으며, 제욱시스가 라이벌 파라시오스에게 속아 그가 그린 그림 속의 커튼을 걷으려 했다는 일화가 있다. 수백 년간 네덜란드의 트롱프뢰유(trompe-l'œil)라고 알려져 있었던 카라바조의 〈과일 바구니〉(1598/99)도3는 대상에 대한 고집스러운 습작의 결과였다. 과일이 가득한 바구니에, 그 중 몇 개는 썩고, 잎은 시든 것으로 그려 인생의 무상함, 바니타스를 명백히 강조한 그림이다. 그 다음 세기에 눈을 속이기 위한 특별한 시도는 추상에 가까워진 그림까지 이끌어냈다. 코르넬리스 노르베르투스 헤이스브레호츠(1630~1675)의 1670년 작 〈그림의 뒷면〉은 뒤에서 본 나무액자와 캔버스를 신중하게 재현한 작품인데, 핀으로 고정한 가탈로그 번호표까지도 분명하게 표현되어 있다. 아마 이 귀여운 사기꾼은 작품 판매를 위한 전시조차 우스개로 여겼던 모양이다.

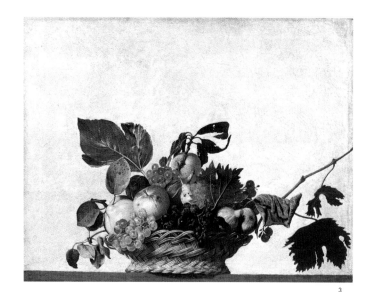

3. 카라바조
과일 바구니 The Fruit Basket
1598/99년경, 캔버스에 유채, 31×47cm
밀라노, 암브로시아나 미술관

4. 제프 힐츠
농부 비너스 Peasant Venus
1938년경, 캔버스에 유채, 크기 미상
개인 소장

5. 알렉산드르 게라시모프
스탈린 초상 Portrait of Stalin
1939년, 캔버스에 유채, 137×112cm
모스크바, 러시아 국립 연방박물관·미술관연합
(ROSIZO)

3

우스개와는 별도로, 미술은 모방(imitation)인가 아니면 자율적인 것인가를 두고 논쟁이 매우 진지하게 이루어졌다. 기원전 5세기와 기원전 4세기의 그리스 미술은, 알렉산드로스 대왕의 말이 그림 속의 자신을 보고 반가워 울었다는 이야기에 반영되어 있듯이, 이상주의에서 사실주의로 패러다임이 이동했다. 그때 이후부터 빈번히, 이상주의는 아카데미즘의 혐의를 받게 되었으며, 사실주의는 실재의 단순한 복제로 간주되어버렸다.

그렇지만 사실주의적 묘사에는 그려진 모티프의 해석과 평가가 담겨 있다. 20세기에는 미술의 재현적인 모델에 대한 반발이 가장 격렬해졌다. 예를 들어 예술의 자율성 옹호자인 미술비평가 클레멘트 그린버그는 "현대 회화는 인지할 수 있는 물체가 있을 수 있는 일종의 공간 표현을 원칙적으로 포기했다"라고 했다.

그러나 20세기에도 리얼리티와의 생산적인 대결이라는 주제에 다양성이 있었다. 이 다양성은 미메시스(mimesis)가 모방(imitation)과 같은 의미라는 개념을 부정한다. 예술과 실재 사이의 새로운 관계의 증거로 파울 클레가 1920년의 논문 「창조적 고백(Schöpferische Konfessionen)」에서 한 말을 인용할 수 있다. "예술은 시각적인 물체를 재현하지 않는다. 다만 물체가 보여지도록 한다." 또한 가장 정확한 모방, 가장 수동적인 복제품이라도 선택한 것

을 재현하는 것 아닌가?

20세기에는 사실주의의 매우 다른 조짐에 똑같은 용어를 적용해 사용함으로써 미술 양식을 둘러싼 혼란은 더욱 가중되었다. 그로 인해 '누보 레알리슴'과 미국에서 그 부산물로 나온 '뉴 리얼리즘'이라는 용어는 전통적으로 '레디메이드' 개념이 논리적 확장된 '리얼리티'의 구체적인 전유에 적용되는 용어이다. 동시에 이 용어는 초기 사실주의 운동과는 달리, 예를 들어 필립 펄스타인이 자신의 회화 기법에서 제시하고자 했던 양식을 특징짓는 데도 사용되었다. 만약 너무 혼란스러울 경우, 똑같은 현상이 때로 다른 방법으로 언급되기도 한다. 포토리얼리즘은 그 기법적 완벽성 덕택에 수퍼리얼리즘 또는 극사실주의라고도 한다.

형태의 문제? 어쩌면 아닐지도

베르톨트 브레히트가 이 현상을 설명하고자 한 시도에서 보여준 낙관주의 ─ "사실주의는 실재가 어떻게 보이느냐가 아니라 어떤 것이 실재 같아 보이느냐의 문제이다" ─ 에도 불구하고, 다양한 분야에서 그림의 같은 형식을 사용하기 때문에 사실주의로 커버될 수 있는 영역을 그려내는 데 역시 문제가 있다. 이 점은 이미 1925

"사실주의는
양식이 아니라
접근방법이고, 목표이다."
존 버거

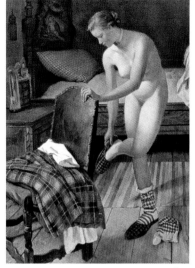

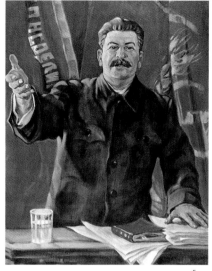

4　　　　　　　　　　　　　　　　　　5

"예술은 반드시
대중에게 이해되고
또 사랑받아야 한다."

레닌

런 프란츠 로(Franz Roh)가 소위 후기 표현주의에 관한 그의 논문
에서 1920년대의 사실주의적 현상을 포함하여 다음과 같이 언급했
다. "그러므로 후기 표현주의를 포함한 좌익 성향 그룹은 고통스럽
고 시기상조인 상처를 건드리는 반면(단지 판단을 연장하기 위해
서), 우익 성향 그룹은 내부에 편안함과 따뜻함을 생성하여 상처를
봉합하고, 식히거나 또는 식히려고 애쓴다. (우리는 두 그룹이 같은
후기 표현주의를 사용했다는 사실이 예술적 발전의 퍼즐 중 하나라
는 것을 받아들여야 한다.)"

같은 현상이 미국에서도 사실주의 운동으로 나타났다. 찰스
실러의 공업 사진은 일상의 지저분한 거리 풍경을 집중적으로 그린
로버트 헨리를 중심으로 한 소위 애시캔파(派)의 반(反)아카데미적
궤도로 나아갔으며, 동시에 토머스 하트 벤턴이나 그랜트 우드 스
타일의 전원적인 미국 지방주의가 보수적인 인민주의의 회화 세계
와 더불어 대두되었다. 그리고 정확히 이 낭만적인 지방주의로부
터, 가급적 자기 자신에게서 멀리 떨어져 차분하게 가라앉은 독창
적인 그림을 그린 로버트 헨리의 제자 에드워드 호퍼가 나타났다.

이런 점에서 볼 때 사실주의를 부정적인 관념어로 보는 것,
예를 들어 1961년에 한스 H. 호프슈테터가 "1920년대 사실주의의
감정적 강화를 목적한 1930년대는 직접적으로 나치 제3제국의 사

실주의적 그림을, 종국에는 '사회주의 리얼리즘'을 이끌었다"고 한
발언은 문제가 있으며, 사실 틀렸다.

우선 이와 같은 접근은 신즉물주의 미술가들에게 공평하지
않다. 이들 가운데 어떤 주요 인물도 나치의 '완전한' 사실주의로
전향하지 않았으며, 대부분은 순식간에 퇴폐미술가로 비난받았다.
나아가 다음 시대에는 리얼리티와 관련된 표현의 형태는 어디에서
도 받아들여지지 않았다. 국가사회주의자들의 거친 사실주의는 명
백히 총체적인 반발을 야기했고, 1952년에 초기 신즉물주의 이론가
인 프란츠 로도 1920년대에는 추상이 "금세기 최고의 발견"임을 알
아채지 못했다고 스스로를 비판했다.

냉전의 결과로 '공산주의 나치' 테제는 점차 진부해졌고, 서
양에서는 먼저 추상미술이 나서서 1960년대 후반 스러지기 시작할
때까지 진정한 독재를 이끌었다. 이 테제는 1950년대에 대상을 구
상적으로 그리는 사람을 반동이라고 했다. 나치 시대에 작품 활동
을 금지당했고, 퇴폐적인 그림이라고 비난받았던 카를 호퍼는 1950
년대 초에 이렇게 회고했다. "내 컨테이너에는 다음과 같은 꼬리표
가 달려 있다. 경화된, 낙후된, 구상적인." 미국의 미술사학자 앨프
레드 바(Alfred Barr)와 같은 서양 비평가들은 1953년 사실주의와
전체주의에 바탕을 둔 추상을 옹호하고 구상미술에 반대하는 열정

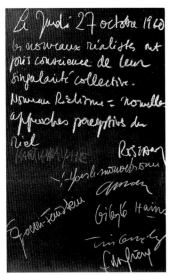

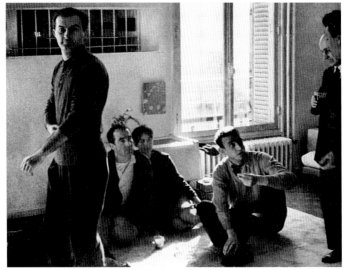

적인 논쟁을 이끌었다.

주관적 진리

　　실패한 예술가 아돌프 히틀러의 통치기에 공식적 승인을 얻은 작품을 다루어보면 세상에 대한 구상적 접근방식이 총체적으로 거부된 까닭을 대략 이해할 수 있다. 모든 아방가르드적 경향에 대한 나치의 억압과 19세기의 이른바 "감동하기 쉬운" 무독성으로의 회귀는 너무 철저해서 이 시기 미술 작품의 질을 다른 독재정권인 이탈리아나 소련의 수준 아래로 끌어내렸다. '퇴폐미술'전의 기획자로 독일의 미술관에서 미술가 112명의 작품을 몰수했던 아돌프 치글러의 그림들은 나치 사실주의의 황량한 최고봉의 하나를 대표한다. 둔하고 좀스러운 그의 기법은 그에게 '음모(陰毛)의 대가'라는 별명을 부여했다. 1938년경 제프 힐츠는 꾸밈없는 자연스러움과 미덕을 명백하게 제시한 진부한 주제로 〈농부 비너스〉도4를 그렸다. 풍속화이자 누드화인 이 작품은 나치의 미술관에서 자신의 주장을 세웠다. 농가의 편안한 침실과 농부의 지친 얼굴은 현실을 사실적으로 재현하는 것과는 상관없는 저속한 이상세계를 나타낸다.

　　그러나 나치 통치기의 예술과 사회주의 리얼리즘 사이에 유사점이 있음을 부정할 수 없다. 어떤 정치체제도 사회적 리얼리티라는 공식 교리가 부인되는 것을 용납하지 않기 때문이다. 사회적 리얼리티를 반영하는 작품을 제작하는 데서 가장 중요한 기준은 일반의 '접근 가능성'이므로, 공식적으로 사용되는 매체를 획일화하는 결과를 낳았다. 이것은 (공산주의 동독의) 드레스덴에서 열린 '제3독일 미술전'의 대표였던 오토 나겔에 의해 1953년 다음과 같이 공식화되었다. "예술가의 언어는 명확하고 알기 쉬우며, 일반인들의 단순한 요구를 만족시키려는 진지한 노력이 드러나야 한다. 우리의 시각예술은 독일 전통의 사실주의 미술을 수용해서 미의 새로운 경지를 드높일 것이다." 예술이 알기 쉬워야 한다는 요구, 또는 요즘 표현으로 '접근 가능'해야 한다는 요구는 양쪽의 정치체제에서 지속적으로 제기되었다. 뿐만 아니라 양쪽 모두 객관적 진실을 표현해야 한다고 주장했다. 나치 청소년단의 단장이자 빈의 대관구 지도자인 발두어 폰 시라흐는 1941년 한 전시 오프닝에서 예술이 "리얼리티가 아니라 진실"에 봉사해야 한다고 말했다. 사회주의 리얼리즘에서는 예를 들어, 모성의 기쁨을 감상적으로 묘사할 때 진실성을 향한 욕망에서 영감을 얻는다는 것이다.

　　예술의 가장 발전된 형태로 이해되었던 사회주의 리얼리즘은 프리드리히 엥겔스가 오노레 드 발자크론(論)에서 "내 견지에서 사

1916 — 시베리아 횡단철도 완성　　　　　　　　　　1917 — 러시아에서 볼셰비키 혁명이 일어나 레닌이 권력을 잡다
1918 — 스페인 독감으로 2천만여 명 사망

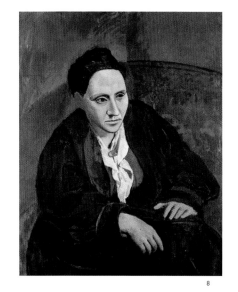

8

"나는 언제나 자연의 시각을 잃어버리려고 애쓴다.
나는 그럴듯한 것에,
실재보다 더 그럴듯한 것에 관심이 있다."

파블로 피카소

실주의는 세부 묘사뿐만 아니라 전형적 환경에 처한 전형적 인물을
충실하게 재생산하는 것을 의미한다"라고 정의한 데서 벗어나지 않
다. 그러므로 중요한 것은 모든 세부를 사실적으로 묘사하는 것
이 아니라 '본질적인 것', 반드시 구체적인 사실을 출발점으로 삼은
리얼리티에 관한 '진실'을 재현하는 것이다.

이와 관련해서 1917년의 볼셰비키 혁명이 처음에는 예술적
방가르드를 촉진했다는 사실을 상기할 필요가 있다. 혁신적인 구
성주의자들은 새 정부에서 일하는 사람들이었다. 그러나 스탈린은
른 미술, 즉 기념비적인 키치를 지지하기로 결심했다. 그는 사회
의 리얼리즘을 공식 채택하고 스스로 후원자로 나섰다. 알렉산드
게라시모프의 1939년 작 〈스탈린 초상〉도5 은 넓은 어깨, 앞에 놓
연단의 물컵 등으로 독재자를 강하게 이상화했다. 그렇지만 권
력에 아첨하는 이상화는 20세기의 발명으로 간주할 수 없다. 이전
대에도 지배자의 초상화는 모델을 있는 그대로 그리지는 않았다.
러나 스탈린을 그린 이런 초상화는 정직해야 하는 '사회주의 리
리즘'의 표현이 '사회주의 이상주의'로 대치되었음을 밝히는 확
한 증거로 인용될 수 있다.

이미 동독 후반기의 공산주의에 비교조주의적 경향이 영향을
치고 있었고, 결국 20세기에는 이른바 유토피아는 사라져버렸으

며, 미술가가 다룰 진실과 리얼리티에 관한 문제는 여전히 남아 있
었다. 원칙적으로 대상과 그것의 이미지 사이에 어떤 상관관계가
있는지 질문해야 한다. 왜냐하면 대상은 단순히 세상 그 자체, 혹은
보이는 그대로가 아니며, 또한 반드시 그것을 보는 방식의 문제인
것도 아니기 때문이다. 오히려 이것은 주목할 만한 현상을 지목하
는, 변형의 다른 유형에 관한 문제이다. 다시 말해 사실주의의 특징은
공통된 특성보다는 상이점에 의해 드러난다. 보편적으로 역사적 측
면에서 관심을 끄는 사실주의 작품은 일반적인 정의에서 예외라고
할 수 있다.

단지 예외일 뿐

심지어 멕시코의 혁명적 화가 호세 클레멘테 오로스코나 디
에고 리베라, 그리고 다비드 알파로 시케이로스는 중요하고 특별한
경우로 간주된다. 이들은 요즘 나온 지루하기만 한 책이라도 들춰
보게 하는 독특한 인물들이다. 발튀스의 어린 숙녀들은, 조르조 모
란디의 금욕적 정물화나 타마라 드 렘피카의 금속성 여인들, 에드
워드 호퍼의 영화 같은 실내 장면과 마찬가지로 '전쟁 중 사실주의'
라는 국제적 흐름에서 자연스럽게 생겨난 부분임에 틀림없다. 필립

1919 — 베르사유 조약 체결　　　　　　　　　　　1922 — 프리드리히 빌헬름 무르나우, 영화 '노스페라투' 제작
1922 — 파시스트가 로마로 진군하여 이탈리아에 파시스트 체제가 도래하다

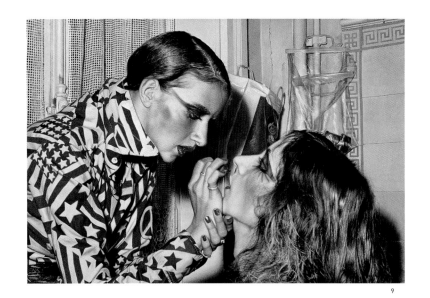

9

펄스타인의 난해한 익명의 누드는 루시언 프로이트의 나체 초상만큼이나 기묘한 방법으로 그려졌다. 이처럼 특징이 뚜렷한 미술가들도 '사실주의자'라는 꼬리표를 달고 매우 느슨한 방식으로 일률적으로 다루어지며, 그들의 몇몇 작품 양식은 다원적으로 이해된다.

한 예로, 스스로 믿었던 것만큼 유명했던 파블로 피카소는 말년에 접어들었을 때, 양식은 감옥이며, 자신은 자신만의 양식을 갖지 못하는 대가를 치러야 했지만 그 감옥에서 늘 성공적으로 탈출했다고 표현했다. "나는 너무 많은 것을 섞는다. 나는 너무 많이 움직인다⋯⋯ 그리고 그것이 내게 어떤 양식이 없는 이유다." 하지만 각각의 모티프는 역시 각각의 재현방법을 요구한다는 그의 신념은 명확히 이해할 수 있다. 그래서 피카소는 첫 번째 콜라주인 1912년 작 〈등나무 의자가 있는 정물〉에서, 실물의 쪼가리들을 그림 속에 이어 붙여 스스로 신사실주의 선구자로 떠올랐다. 그뿐 아니라 1905년에서 1906년 사이에는 〈거트루드 스타인〉도8 같은 초상화를 상당히 많이 그렸다. 처음에 비평가들은 실물과 닮지 않은 것을 비판했지만 피카소는 처음부터 그녀가 언젠가는 그렇게 보일 거라는 걸 알고 있었다.

스타인은 자신의 『앨리스 B. 토클러스의 자서전』에 이렇게 썼다. "거트루드 스타인이 머리를 자르기로 결심한 것은 몇 해 전이었

다. 그때까지 피카소가 그린 대로 왕관처럼 올린 머리를 하고 있었다. 그녀는 머리를 자른 뒤 어떤 방으로 들어갔는데, 그때 마침 피카소가 두 개의 방 건너에 있었다. 그녀는 모자를 쓰고 있었지만 피카소는 두 개의 문 너머에서 그것을 알아채고는 달려와 소리쳤다. '거트루드, 무슨 일이요?' 그녀는 '무슨 뜻이죠, 피카소?'라고 물었다. '날 봐요.' 그녀가 돌아섰다. '그리고 내 초상화를' 하고 재빨리 말했다. 그러고 나서 그의 표정은 점차 부드러워졌다. '그래도 모든 것은 거기에(Quand même, tout y est)'라고 그가 말했다."

피카소의 그림에서 이 미국 작가의 중후한 모습은 상세히 재생산된 얼굴의 특징보다 더 큰 비중을 차지한다. 화가는 입체주의의 선구자였지만, 전체적으로는 사실주의로 불릴 만한 양식적 방법을 이용함으로써 강력한 인상을 만들었다.

피카소의 작품과 관련해서 다음과 같은 기본적인 질문을 던져야 한다. 콜라주에 사용된 재료의 조각, 나중에 신사실주의자들이 '진정한 사실주의'라고 주장한, 말 그대로 사실인 부분, 또는 그려진 환영 또는 사진. 무엇이 더 사실주의적인가, 무엇이 현실을 왜곡한 이미지인가? 독특함이라는 개념으로 다시 한 번 되돌아가자. 신사실주의 선언은 그룹 구성원들이 자신들의 집단적 독특함을 알고 있다고 언급한다.도6

1925 — 만하임에서 '신즉물주의' 전이 열리다
1925 — 세르게이 에이젠스테인의 영화 '전함 포툠킨'이 상영되다

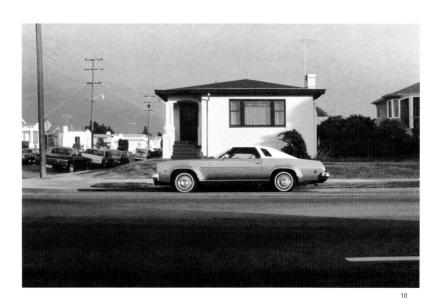

10

"나는 집 앞에 있는 차를 사진 찍을 때,
부동산 사진가가 집 사진을 찍으면서
그 가치를 위해 애쓰는 것을 염두에 두려고 노력한다."

로버트 벡틀

신사실주의 그룹도7은 아르망, 세자르, 크리스토, 제라르 데 ... 프랑수아 뒤프렌, 레이몽 앵스, 이브 클랭, 마르샬 레이스, 밈모 ...텔라, 니키 드 생팔, 다니엘 스포에리, 장 탱겔리, 자크 드 라 빌...레 등 매우 다양한 기법으로 작업하는 작가들로 구성되었다. 이 ...바 아피시스트(프랑스어로 affiche는 포스터라는 뜻)들이 행한 데 ...라주 즉 벽보 뜯기부터, 아상블라주, 축적, 압축, 쓰레기와 폐품 ...로 만든 움직이는 조각에 이르기까지.

그들은 일상적인 세상에 존재하는 실재하는 대상이나 재료에 ...한 갈망이라는 특색으로 서로 연결되어 있다. 가끔씩 낭비되거나 ...레기로 버려지기도 하는 그 물건들은 예술적 격리의 힘으로 새로 ... 존재감을 얻게 된다. 동시에 이런 방법으로 이 예술가들은 리얼 ...티에 예사롭지 않은 시점을 제공하고자 했다. 이 그룹의 발기인 ...자 프랑스 비평가 피에르 레스타니는 "신사실주의=리얼리티를 ...지하는 새로운 방식"이라는 공식을 창안했다. 이는 소비자의 세 ..., 부르주아의 소유욕, 또한 그럴듯한 일상품에 대한 미학적 비평 ... 표현하겠다는 의도였다. 전통적 회화에 대한 개념과 함께 모든 ...영을 거부함으로써 신사실주의자들은 마르셀 뒤샹에게 경의를 ...했다. 뒤샹이 서명한 변기의 전시 ─ 기성 미술업계에 대한 비판 ... 제스처로 일상세계의 진짜 물건을 사용했다 ─ 도 사실주의의 독

특한 형태로 해석될 수 있다.

이 그룹이 1970년 밀라노에서 해체될 때까지, 그들 가운데 몇 사람은 "그럴 것 같은 실재"에 관련된 기법과 항상 관련이 있었다. 극적인 장관을 연출하는 크리스토와 잔 클로드가 진행 중인 '포장 작업'을 떠올려보자. 행위미술, 신체미술, 대지미술 등은 모두 자율적인 2차원의 그림을 배제하며, 지속적으로 미장센과 리얼리티의 표출을 꾀하는 한편, 모방을 거부하는 뒤샹의 전통을 따르고 있다. 그런데 만약 이 모든 현상들을 포괄하기 위해 사실주의를 확장한다면, 그 영역은 어떤 실질적인 양식으로 아우르기엔 너무 커진다.

포토제닉 페인팅

뒤샹 이후 그림을 사실적으로 그려오던 사람들은 엄격한 요구조건에 직면하게 되었음을 알아차렸다. 모방에 대해 조심스러운 태도를 취한 순수한 묘사에 대한 반감을 차치하고도, 사진이 20세기 회화의 발전에 결정적인 역할을 했다. 심지어 19세기에조차 사진의 발명은 수많은 화가들이 주제로서 시각적 리얼리티를 포기하고 대신 형태적 혁신과 추상적 성질에 집중하도록 했다. 이러한 경

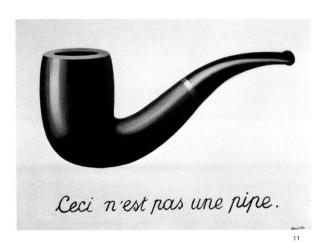

11

향은 20세기에도 지속되었다. 사진은 회화를 시각적 리얼리티로부터 더욱 멀어지게 하면서 스스로 예술 매체로 자리를 잡았다. 『사진 행동(L'acte photographique)』에서 필리프 뒤부아는 양극화된 회화와 사진의 기능을 말했다. 회화는 예술과 상상의 기능을 가지는 반면, 사진은 구체적인 내용에 집중함으로써 문서나 참고자료에 부합해야 한다는 것이다.

사실적이라고 설명할 수 있는 작품을 제작한 모든 예술가들에게 공통적인 모습은 그들의 기법이 사진 매체와의 대립을 떠올리게 한다는 것이다. 이는 1970년대부터 슬라이드 투사기를 이용해 모티프를 벽에 투사하여 섬세하게 복제해온 포토리얼리스트들에게는 대부분의 경우, 거의 명백한 진실이다.

게다가 사진은 매우 다양한 방법으로 상상을 위한 재료로 이용될 수도 있다. 예를 들면, 에릭 피슬은 여러 장의 사진을 재조합하여 컴퓨터 스크린에서 처리했고, 프랜시스 베이컨(1909~1992)은 리얼리티에 접근하기 위해 결국 사진을 거의 인식하지 못할 출발점으로 사용했다. 게르하르트 리히터는 두 매체의 관계에 대해서 말하면서 다음과 같이 언급했다. "사진은 회화의 조력자가 아니다. 오히려 회화가 회화적 방법을 이용하여 사진을 창조하는 조력자이다."

이런 기법은 미셸 푸코가 비판적으로 관찰했던 포토제닉 페인팅의 인습적 실천자들과는 크게 관련이 없다. 인습적 실천이 구아르디, 카날레토, 그 외 많은 사람들이 완벽하고 정확한 스케치를 얻기 위해, 다시 말해 그 형태를 잡아내기 위해 카메라 옵스쿠라를 이용해 투시된 그림을 탄소봉으로 그렸던 것을 말한다. 그러나 20세기 회화는, 리얼리티가 사진판에 남아 있는 흔적과의 조우 안에서만 스스로를 발견한 것 같아 보인다. 이런 다양한 접근은 사실주의 안에 "리얼리티를 다룬다"는 의미에 있어 얼마나 통일성이 없는지를 보여준다.

포토리얼리스트들의 동어반복은 르네 마그리트의 사상과 연관지을 수 있다. 그가 여러 가지 버전으로 제작한 1928/29년의 〈이미지의 배반〉도11은 사실주의적 그림과 리얼리티의 모순적인 관계를 반영한 것이다. 정확하게 그려진 대상 아래 "이것은 파이프가 아니다"라는 문구를 읽을 수 있다. 사실 그려진 파이프는 진짜 파이프는 아니다. 리얼리티와의 이런 유희는 포토리얼리즘 작품에 영향을 주었다. 포토리얼리즘의 출발점은 리얼리티 그 자체가 아니고, 그들이 사용한 사진의 간접적 리얼리티다. 이런 점에서 사진은, 단지 19세기의 화가들에게 그랬던 것과 같은 비밀스러운 조력자가 아니라, 회화를 위한 신중한 출발점이다.

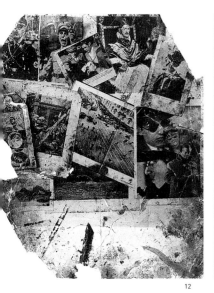

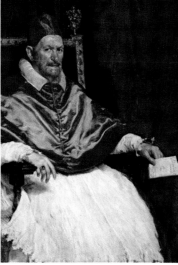

11. 르네 마그리트
이미지의 배반 The Treachery of Pictures
1928/29년, 캔버스에 유채, 62.2×81cm
로스앤젤레스 카운티 미술관

12. 샘 헌터
베이컨의 작업실에 있는 자료들
Bacon's source material in the artist's studio
1950년, 사진, 30×24cm

13. 벨라스케스
교황 인노켄티우스 10세 Innocent X
1650년, 캔버스에 유채, 140×120cm
로마, 도리아 팜필리 미술관

12 13

트로포 베로(Troppo vero)'―지나치게 정직한?

로버트 벡틀(1932년생)은 초기 포토리얼리즘 지도자 중 한 사람으로, 그의 작업은 햇빛이 가득한 캘리포니아 교외 익명의 거리에 집중했다. 그는 1968년부터 샌프란시스코 주립대학에서 회화를 가르쳤다. 그는 캘리포니아의 밝은 햇빛 속의 친숙한 환경에 둘러싸인 자신의 모습에 관심이 있었고, 이런 분위기 때문에 그의 그림은 단숨에 구분할 수 있다.

〈마린 애비뉴―늦은 오후〉(1998)도10는 삭막한 화면의 한가운데에 있는 회청색의 자동차, 이 색과 조화를 이룬 하늘, 커튼이 드리워진 집의 외면과 같은 평범한 일상에서 벗어나라는 위협의 증거로 보일 수도 있다. 균질적인 재현으로 인해 이 전원시는 기만적이라는 느낌을 준다. 여기서는 개성이 전혀 보이지 않으며 그 인상은 삶이나 영화의 경험으로 채워진 순수한 가정에 의존한다. 예를 들어, 데이비드 린치의 영화 '블루 벨벳'에서 악으로 가득한 전원시를 알아본 사람이라면 건물의 정면을 수상하게 여길 것이다.

벡틀은 사람을 묘사할 때도 뻔한 상황을 소외의 상징으로 전달하는 데 성공했다. 묘사된 사람 사이의 줄어들 수 없는 거리는 에드워드 호퍼의 화면 속의 연민을 불러일으키는 지속성을 떠올리게

한다. 그림 속의 사람이든, 자동차든, 거리 풍경이든, 우리가 무엇을 이야기하든 작품의 동기는 적합한 사진의 선택에 있다. 사진은 확실히 벡틀이 원하는 만큼 그럴듯하게 그릴 수 있도록 신뢰성을 확보해준다.

그 과정에서 그는 사진의 구도를 잡는 데 노력을 기울이지 않고, 오히려 어느 정도의 중립을 유지하기 위해 애쓴다. 이렇게 중립을 유지함으로써 감상자는 화가의 의도를 안다는 가정 없이 주제에 접근하게 된다. 벡틀은 특정한 생활양식을 조롱하거나 사회학적으로 해설하는 데는 관심이 없다. 그러나 거리감은 그려진 것을 비판적으로 분석하도록 만든다.

리처드 에스테스나 오드리 플랙의 객관적이고 차분한 회화적 언어―에어브러시 사용으로 강화된―와 반대로 벡틀의 붓질은 눈에 보인다. 그의 그림에는 실물을 철저하게 복제하는 차가운 사실주의자들과 구별되는 어떤 표현성이 있다.

스위스 예술가 프란츠 게르치(1930년생)에게도 리얼리티에 관해 독특한 관점이 있다. 그는 미국 포토리얼리즘의 발전과 무관하게 1960년대 후반부터 자신만의 양식을 전개하기 시작했으며, 다른 작가들과 함께 사진을 변형하여 거대하고 정교하게 채색된 그림을 제작했다. 게르치는 신중하게 선택한 상황에 처한 사람들을 그

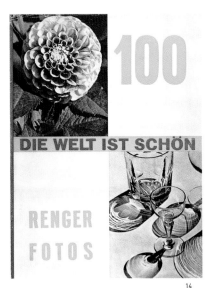

14. 알베르트 렝어 파치
세상은 아름다워라 Die Welt ist schön
1928년, 표지
쥘피치, 알베르트 렝어 파치 아카이브,
안과 위르겐 빌데

15. 한스 핀슬러
전구 Electric Light-bulb
1928년, 흑백사진, 19 × 13.7cm
할레, 모리츠부르크 주립미술관

16. 루돌프 디싱어
전기 조리기 Electric Cooker
1931년, 연필화, 57 × 68cm
슈투트가르트 주립미술관

14

린다. 예를 들면, 척 클로즈가 얼굴 표정을 대상화한 데 반해 게르치는 모델과의 의사(擬似)-로맨틱한 관계를 강조한다. 또한 게르치는 투사된 슬라이드의 빛—혹자는 투사된 빛의 슬라이드라고도 한다—을 그림 속으로 변형하는 시도에 매료되었다.

1975년의 〈루치아노에게 메이크업을 해주는 마리나〉도9는 남성에서 여성으로의 성공적인 변모를 묘사한 것이다. 화려하게 차려입은 여성이, 여성 옷에 도착증이 있는 남성에게 메이크업을 멋지게 해내는 것은 미술가가 수행한 변형을 상징한다고 볼 수 있다. 미술가는 바탕 작업을 하지 않은 캔버스에 번쩍이는 안료로 세부를 모두 옮겨놓고—이후의 수정을 배제하는 기법이다—마찬가지로 그림의 구석구석을 신중하게 처리한다.

이 포토리얼리스트들이 시도한 것보다는 세부에 충실하지는 않지만, 탁월한 장식성에 자부심을 갖고 있는 알렉스 카츠(1927년생)의 작품도 간과해서는 안 된다. 1992년 작 〈1월 아침〉도18은 부드러운 보라색의 모자와 밝고 붉은 입술, 우아한 스카프, 그리고 잘 정돈한 얼굴에 다소 심쩍은 듯 눈을 크게 뜨고 있는 매력적인 여인의 상반신 그림이다. 안개나 눈처럼 보이는 하얗게 빈 공간을 배경으로, 잎을 떨어뜨린 나뭇가지의 윤곽이 표현되어 있다. 이 그림은 반(半)추상적 형태 언어로 고독과 자기확신, 그리고 거리감과 현

존감을 동시에 전달하고 있다. 투명한 얼굴은 스크린에 투사된 것처럼 보인다. 카츠의 회화언어가 광고의 영향을 받았다고 해도, 그는 포스터처럼 진부하게 그리지 않았던 것이다. 또한 그의 그림에는, 줄리언 슈나벨의 작품에 대해 그가 언급했던 것과 같은 말을 할수 있다. "사람들은 이런 그림 앞에 서면 멋져 보이죠." 데이비드 실베스터와의 인터뷰에서 카츠는 몇몇 수집가들이 자신의 그림을 대하면서 갖는 어려움에 대해 이렇게 말했다. "어떤 사람들은 내 그림을 예술—우아하고 아름다운 것—으로 받아들이기 힘들 겁니다. 그들은 사회적 메시지나 고통, 내면의 표현과 같은, 내가 관심을 두지 않는 것들을 보고 싶어하죠."

그런 점에서 그의 작품은 프랜시스 베이컨이 그린 상처받은 인생의 어두운 이미지와 정반대에 자리한다. 베이컨의 관심은 역시 데이비드 실베스터와의 인터뷰에서 설명했듯이, 구상회화의 새로운 형태를 찾는 일로 향해 있었다. 사진은 프랜시스 베이컨의 회화기법에 중요한 역할을 했다. 그런데 포토리얼리스트들의 사진과는 상당히 다른 역할이었다. 베이컨의 작업실은 무수한 사진과 복제물로 홍수를 이루었는데, 대부분은 '퇴비 더미'처럼 구겨지고 더러워져 있었다. 그 스스로 사진에 대해 작품 아이디어의 온상이라고 말했듯이, 그의 세상에 대한 인식은 사진에 의해 결정되었다. 베이컨

1936 — 스페인 내전이 발발하다 1936 — 찰리 채플린, 영화 '모던 타임스'를 제작하다
1936 — 미국의 흑인 운동선수 제시 오언스가 베를린 올림픽에서 4관왕 등극하다

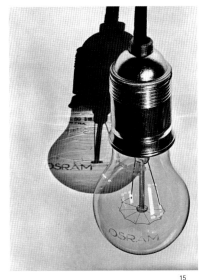

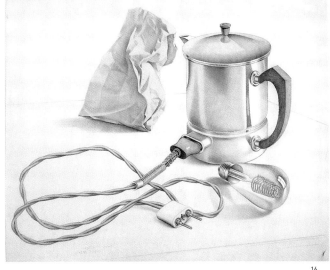

15

16

"현실의 법칙에서 사실성을 낚아채라.
재현의 법칙에서 이미지를 낚아채라."

장 보드리야르

벨라스케스의 1650년 작 〈교황 인노켄티우스 10세〉도13 복제물
대면한 일은 수많은 결과를 낳았다. 이 그림은 나다르의 보들레
사진, 히믈러, 괴벨스와 같은 나치 선동자들의 사진과 나란히 그
작업실 벽도12에 걸려 있었다.

사실적이면서도 실물보다 좋아 보이게 하려고 애쓰지 않은
그림은 전통적으로 "트로포 베로(troppo vero, 지나치게 정직하
)"라고 평한다. 만약 회화의 반(反)이상주의적 가능성의 증거를
는다면 그림은 훌륭한 예가 될 것이다. 베이컨은 로마에 오랜
간 머물 때조차 한 번도 진품을 본 적이 없던 이 그림에 매료되었
. 이에 대해 질문을 받자 그는 자신은 진품에는 관심 없고 "그림
변조한 후에 진짜 벨라스케스를 보는 두려움"은 있을지도 모른
고 인정했다. 벨라스케스 그림을 기초로 1953년에 제작한 습작에
황의 초상과 에이젠스테인의 영화 '전함 포툠킨'에 나오는 오데
의 계단 위에서 비명을 지르는 여인의 얼굴을 섞었다. 이 혼합물
외상상 흡사하게 만들려는 것이 아닌, 사람의 겉모습에 담긴 비
을 파악하는 전형적인 과정이다.

이런 변형의 결과, 그림은 베이컨이 아카데미 초상화라고 표
했던 '예술색조사진(art colour photography)'과는 상관없는 것
된다. 필요조건은 표현을 강화하는 데 기여하는 사진 자료의 광

범위한 다양성을 기초로 한 '내적 회화성'이다.

포토그래픽 리얼리즘

20세기 사실주의 회화에서 사진이 근본적으로 중요하다는 것
과는 별개로, 사진을 자율적인 예술 매체로서 기대할 수 있을까?
1920년대와 1930년 초에 활동한 아방가르드 사진가 알베르트 렝어
파치는 1927년 이 질문에 대해 다음과 같이 답했다. "좋은 사진은
여느 시각예술 작품과 마찬가지로 예술적 특성을 지니는데, 그 비
밀은 그것의 사실주의에 달려 있다."

이 발언으로 렝어 파치는 사진의 자율성을 주장하고 대상과
관련된 자기 자신의 기법을 강조했다. 독일 사람들을 시스템화한
초상사진 분야의 아우구스트 잔더, 객관적인 식물 사진의 카를
블로스펠트처럼 렝어 파치는 사진에 담은 대상으로 유명해졌다. 그
의 가장 중요한 사진집 『세상은 아름다워라(Die Welt ist schön)』도14
는 사물을 냉정한 시선으로 찍은 것이다. 1928년에 출판된 이 책은
원래 '사물들(Die Dinge)'이라는 제목을 가질 예정이었는데, '새로
운 비전'의 겸손한 태도와도 조화를 이루며, 전등의 발견으로 인해
촉발된 변화를 포괄하는 당대와 잘 맞는 제목으로 바꾼 것이다. 버

1937 — 뮌헨에서 '퇴폐미술'전이 열리다
1938 — 오손 웰스의 라디오 드라마 '우주 전쟁'이 미국 동부 연안 지역에 대규모 패닉 상태를 야기하다

THE AMERICANS

PHOTOGRAPHS BY ROBERT FRANK

Introduction by Jack Kerouac

17

지니아 울프는 이 점을 소설 『올랜도(Orlando)』에서 정확하게 묘사했다. "채소는 전보다 풍족하지 않다. 가족의 규모는 더 작아졌다. 커튼과 커버는 구겨지고 벽은 비어 있다. 그래서 거리, 우산, 사과 같은 진짜 사물들을 밝은 색으로 칠한 새로운 그림들이 액자에 담겨 걸려 있거나 나무판 위에 그려져 있다." 올랜도가 1928년 10월 11일에 관찰한 내용이다.

1920년대에는 그림과 사진의 회화언어는 유사점이 두드러졌다. 예를 들어 신즉물주의의 중요한 인물인 한스 핀슬러의 1928년 사진 〈전구〉도15와 루돌프 디싱어의 1931년 작 〈전기 조리기〉도16를 살펴보자. 디싱어에 따르면 "가능한 한 가장 작은 세부까지, 세밀한 복제품의 공세(攻勢)"가 이 양식의 본질적인 특징인데, 적어도 그림에서만큼 강렬하게 사진에도 그런 특징이 존재한다. 선을 강조하는 한편, 조명으로 전구와 소켓의 재료와 표면의 특징을 나타냈다.

눈에 보이는 것을 표현하는 데 있어서는 미국의 순수사진 옹호자들도 똑같은 기대를 나타냈다. 그들은 회화주의(풍경 효과를 만들어내도록 하는)의 반대쪽에 서서, 손상되지 않은 '고유 매체'인 사진으로 전환했다. 초기 대표작가 중 한 사람인 앨프레드 스티글리츠는 1920년 초 이렇게 말했다. "그것이 거기 없다면 내 사진에는 아무것도 없다 — 그것은 사진의 대상으로부터 직접 비롯되지 않

는다." 폴 스트랜드, 찰스 실러 등을 포함한 미국의 근대 사진가들은 공업화된 풍경이나 기계를 그림으로 그릴 때 사진의 이용 가능성에 주의를 기울였으며, 포토리얼리스트의 선구가 되었다.

그러나 이처럼 엄격한 대상 관련 양식을 넘어서서, 20세기에는 다른 정치·교육적 의제와 함께 여러 가지 전략이 수립되었다. 이 전략들은 '사실주의적'이라고 할 수 있다. 이런 맥락에서 가장 중요하게 대중적으로 촉발된 프로젝트는 1937년에서 1942년 사이 농업안정국(FSA)이 의뢰했던 미 중서부 농민층의 시련 기록이었다. 이 프로그램은 도로시아 랭의 『이주 노동자의 어머니(Migrant Mother)』 같은 20세기 사진의 우상을 낳았다. 이런 사진들은 7만 7000장이 넘는 흑백사진과 약 1600장의 컬러사진의 아카이브를 이루어, 현재 미 의회도서관에 보관되어 있다.

그 후 몇 년 동안 농업안정국을 위해 일한 또 다른 작가인 워커 에번스는 '기록 양식'으로 그 시대의 전설적인 다큐멘터리를 제작해냈다. 그가 바로 20세기의 리얼리티와 사진의 조우에 발자취를 남긴 가장 중요한 작가인 윌리엄 이글스턴과 함께 로버트 프랭크 작품의 우수성을 단숨에 인식한 사람이다. 스위스에서 태어난 로버트 프랭크는 1950년대 미국을 여행하면서 상상할 수 있는 모든 관점과 세부 사항, 즉 건설적인 미국의 이미지를 해치는 문명에 대

1942 — 반제회의에서 유태인 전멸 체계의 조직화를 논의하다

1945 — 히로시마와 나가사키에 원자폭탄이 투하되다

18 19

"내 작품의 목표는 내가 살고 싶은 세상을 창조하는 것이다.
결국 이것은 사실주의 기법의 도움으로
아이디어를 창조하는 것과 비슷하다."

볼프강 틸만스

시각적 연구를 기획했다. 그 결과 출판된 『미국인(The Americans)』
도17은 영화적 구성과 리얼리티의 근접성으로 사진문학의 이정표가
되었다. 서문에서 잭 케루악은 "로버트 프랭크에게 나는 지금 이 메
시지를 남긴다. 당신은 주목받았다."

월리엄 이글스턴은 1970년대부터 컬러사진에서 가장 중요한 작
가 중 한 사람이었다. 그의 사진은 대부분 보통 생각할 수 있는
그림보다 더 사실적이다. 시각적 인상을 덧없이 소비하는 경향과
대조적으로 그의 작품은 두세 번씩 보기를 요구한다. 어쩌면 세상
은 아름답지 않을지도 모르지만, 이글스턴의 엄격한 주관적 시선은
우리로 하여금 있는 그대로 받아들이도록 해준다.

리얼리티인지를 묻는 주기적으로 반복되는 요구에 의문을 표
현하는 것처럼 보이는 많은 프로젝트들이 진행되고 있다. 이와 관
련해서, 가혹한 사회 르포르타주로 알려진 러시아 사진작가 보리스
미하일로프가 유명하다. 그런데 사실주의의 주제를 다루지만, 단지
'고전주의적' 다큐멘터리나 적어도 다큐멘터리 양식의 작업을 고려
했다고 하기에는 충분하지 않다. 그의 사진은 리얼리티에 대해 동
등하게 진술할 수 있는 연출된 사진들이며, 원칙적으로 아날로그
사진이라는 중요한 부분 때문에 계속해서 사실이라는 암시를 받게
된다.

최근에는 단편적인 것들이 중요한 척도가 된 듯하다. 어떤 분
위기, 무드를 자아내는 개인적 경험은, 낸 골딘의 자기현시적 사진
이후 하위문화에서 벗어났다. 볼프강 틸만스(1968년생)도19의 경
우, 특정한 젊은 층 문화를 담은 특별한 사진이 결정적인 역할을 했
다. 그의 '반(反)미학'은 1990년 초부터 잡지, 도록, 전시를 통해 공
개되어 많은 모방자를 낳았으며, 물증을 찾는 복잡한 조사를 표현
한 것처럼 여겨진다. 우연을 가장한 재현기법은 일시적인 것을 진
짜라는 증거로 보여줘서, 전시 환경에도 효과적이다.

교육으로서 실재의 재생산?

사진은 이제 예술적 맥락에서 중요하게 행사해야 할 역할로
인해 기능이 변화했다. 사진의 사회학적 접근을 도구적 사실주의로
설명한 사진작가이자 사진이론가인 앨런 세쿨라에 동의한다. 움직
임의 연구와 함께 초기 인류학적, 범죄학적, 심리분석학적 사진은
모두 시각적 경험주의와 추상적 진실을 연결하는 실험의 일환이었
다. 한때 전쟁의 공포가 생생하게 드러났을 때, 사람들이 전쟁의 흉
포한 성질을 이해할 것이라는 희망이 한동안 널리 퍼져 있었다.
1924년 평화주의자 에른스트 프리드리히가 출판한 『전쟁과의 전쟁

1945 — 얄타에서 처칠, 루즈벨트, 스탈린이 독일을 점령 지역에 따라 분할하기로 결정하다
946 — 유럽 예술가들, 망명에서 돌아오기 시작하다 1947 — 식민지 통치 종식: 인도 독립 쟁취하다

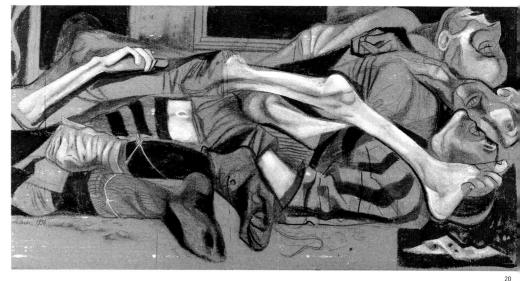

(Krieg dem Kriege)』에는 그런 정신이 담겨 있다. 그는 약탈의 자취, 군대의 매음굴, 굶주린 아이들, 죽은 군인 등을 찍은 사진 180장을 실었는데, 전쟁과의 전쟁에 대한 열정적인 요청을 유발하기 위해 「전쟁의 얼굴(Das Gesicht des Krieges)」이라는 장에 얼굴을 다쳐 무섭게 짓뭉개진 군인들을 클로즈업한 사진도 24장 포함했다. 많은 지식인, 예술가, 작가 들의 환영 속에 이 책은 1930년에 10판까지 나왔다. 그러나 오토 딕스가 프리드리히의 원작을 기초로 하여 그린 과감한 수채화 속의 부상병이나 그가 1924년에 그린 반전 그림 〈참호〉처럼 다음 전쟁을 막지는 못하기는 마찬가지였다. 전후의 시대를 포착하기 위해 도발적인 모티프를 사용한 게오르게 그로스나 루돌프 슐리히터 같은 신즉물주의 좌익의 소위 베리스트(Verist)라고 불린 이들 역시 의도적이거나 실질적인 영향에 대해 의문을 제기했다. 1926년경의 〈불구가 된 노동자 계급의 여인〉은 〈모자를 쓴 노동자〉 혹은 〈실직자〉와 더불어 슐리히터의 〈무명의 갤러리〉 중 한 작품인데, 1920년대에 베르톨트 브레히트 같은 유명한 초상화와 나란히 제작되었다. 슐리히터는 정밀하면서도 그로스에 비해 덜 변형함으로써 여인들의 감정을 포착했는데, 여기서 우리는 어떻게 당시 공산당 정식 당원이 자신의 비판적인 사회 참여를 표현하고자 했는지 짐작할 수 있다.

어떤 주제가 어떤 매체를 통해야 실재를 적절히 복제할 수 있는지에 대한 기초적인 의문이 제기된다. 예를 들어 부헨발트 집단수용소의 포로들이 해방된 직후, 리 밀러가 찍은 한 장의 사진이 있다. 그녀는 최초로 촬영 허가를 얻은 사람 중 한 사람으로, 시체 더미를 크롭해서 촬영하여 그것이 사진에 보이는 것보다 훨씬 거대하다는 사실을 실감할 수 있게 했다. 1950년대 화가 리코 레브런(1900~1964)은 구성상 '진보'임을 단언하면서 극화를 목적으로 부헨발트 시리즈도20를 출판했다. 시체 더미는 연출된 것 같은 인상을 주며, 그 부분밖에 없다고 암시하지 않는다. 죽은 자들은 어느 정도 완벽하게 다듬어져 있으나, 바닥에 놓인 돌은 더 이상 알아볼 수 없다. 반 데런 코크는 『화가와 사진(The Painter and the Photograph)』에서 리코에 대해 이렇게 말했다. "그는 사실 단순히 사진이 아니라 리얼리티에 눈이 멀었다. 이 사진가는 눈멀지 않았다. 그러나 카메라는 수동적이고, 사진가는 이 '세부'를 선택한다. 이 각도, 이 노출…… 사진가는 부헨발트를 보고, 우리에게 보여준다. 화가는 우리에게 그림을 보여줄 뿐이다."

게르하르트 리히터의 『아틀라스(Atlas)』는 500여 장의 감광판과 4000여 장의 개별 사진으로 구성된, 대중매체의 시각문화의 광범위한 보고다. 흔한 가족사진, 풍경사진과 함께, 언뜻 보면 포르노

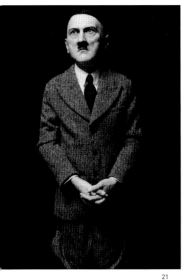

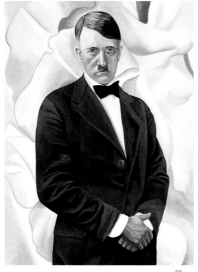

21 22

20. 리코 레브런
부헨발트 수용소 바닥 1번
Floor of Buchenwald No.1
1957년, 셀로텍스에 목탄, 잉크, 카세인.
122×244cm
뉴욕, 유대인 미술관, 콘스탄스 레브런 크라운 기증

21. 마우리치오 카텔란
그 Him
2001년, 왁스, 사람 머리카락, 정장, 합성수지
101×41×53cm, 개인 소장

22. 아이린 폰 노이엔도르프
히틀러의 초상 Portrait of Hitler
2000년, 캔버스에 유채, 120×90cm
슈투트가르트, 라이너 베어 갤러리의 허락으로 게재

"권력에 접근하여,
그것을 전유하고, 끊임없이 복제하면
반드시 패배한다."

마우리치오 카텔란

1래피 같은 집단수용소 수감자들의 사진도 포함되어 있다. 초점을 맞추지 않거나 사진을 요란하게 칠하는 여러 번의 실험 후, 마침내 리히터는 아우슈비츠의 공포는 사실적으로 그려질 수 없다고 인정했다. 그림이라는 매체를 통한 미학화라는 예술적 야망은 이와 같은 주제에 직면했을 때는 성취할 수 없는 듯하다.

조작된 공포는 감상자가 극복할 수 있다. 하지만 수전 손태그가 『타인의 고통(Regarding the Pain of Others)』에 썼듯이, 얼굴을 쥐어뜯는 남자가 그려진 헨드리크 홀치우스(1558~1617)의 동판화 〈카드모스의 동료를 삼키는 용〉은, 총에 맞아 얼굴의 절반이 날아간 제1차 세계대전 용사의 사진을 보고 전율하는 것과는 다르다. 그런데 오늘날의 예도 있다. 예를 들어 슈탐하임 감옥의 죽은 수감자들(바더-마인호프 테러리스트들)을 다룬 리히터의 작업이나, 레온 골럽의 폭력 그림은 사진을 다루는 법이나, 공포의 묘사를 복제하는 신중한 방법에 대한 논평의 기능을 한다.

조각된 사진

조각 영역도 사진과 관계가 있다. 많은 20세기 조각들은 포토리얼리즘 용어로 묘사할 만하다. 1877년 오귀스트 로댕이 〈피정복자〉를 발표했을 때 어떤 비평가는 살아 있는 모델을 뜬 것이라고 단언했다. 수십 년 후에도 로댕은 자신의 조물주 같은 능력에 대한 이러한 공격을 극복하지 못했다. 그는 1914년 『프랑스의 대성당(Les Cathédrales de la France)』에 "조각에서 석고 주조는 예술의 암과 같은 고통으로, 자연의 법칙을 맹렬히 뒤쫓는다"라고 썼다. 또한 서양 조각의 기초가 된 신화에서 자신이 조각한 갈라테아 상에 부질없이 사랑에 빠진 피그말리온 이야기는, 진실로 원한다면 반드시 진짜 살아 있는 것처럼 된다는 입증이다. 감동을 받은 아프로디테가 그녀에게 생명을 불어넣었다. 그러나 '살아 있는 듯하다'는 것은 종종 부정적으로 평가된다. 유명한 예로, 샤를 보들레르는 「왜 조각은 지루한가」라는 논문에서 조각을 "야만적이고 분명한(brutal and positive)" 것이라고 공격했다.

듀안 핸슨은 비록 주조에도 문제가 없고, 입을 수 있는 의류를 사용했다는 언급이 있기는 했지만, 진짜 같아 보이는 조각상 때문에 자신도 동일한 평가를 얻고 있음을 알았다. 복구작업이 필요해지면 그는 자신의 인물상에 세월의 흔적을 새겼다. 루돌프 폰 합스부르크 황제 조각상을 제작한 석공은 조각상을 실제와 거의 비슷하게 만들었을 뿐 아니라, 황제의 얼굴에 주름살이 몇 개였는지까지 기억했다는 이야기가 있다. 세월이 흐른 뒤 그는 조각상에 주름

1953 — 앨프레드 킨제이, 보고서 「인간 여성의 성적 행동」을 발표하다
1953 — 스탈린 사망
1953 — 사무엘 베케트의 '고도를 기다리며'를 초연하다

23. 프란시스 피카비아
불독 옆 여인들 Femmes au bulldog
1940/41년, 보드지에 유채, 106×76cm
파리, 국립 현대 미술관, 퐁피두센터

24.
핀업 사진 Pin-Up
가벼운 포르노 잡지 『몽 파리(*Mon Paris*)』No. 15,
1936년 1월호

25. 존 커린
미즈 옴니 Ms Omni
1993년, 캔버스에 유채, 122×97cm
뉴욕, 안드레아 로젠 갤러리의 허락으로 게재

26. 마르틴 키펜베르거
즐거운 소녀 공산당원 Pleasant Communist Girl
1983년, 캔버스에 유채와 광택 도료, 180×150cm
개인 소장

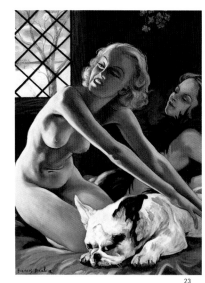

23

24

"우리의 머리는 둥글다. 그래서 우리의 생각은
어떤 방향으로든 날아갈 수 있다."

프란시스 피카비아

살을 더 그려 넣었다. 구스타프 테오도르 페히너가 『미학 입문서 (*Vorschule der Ästhetik*)』에서 사실주의가 이해되어서는 안 되는 방식에 대한 예로 이 이야기를 활용했다. "이 조각가의 작품은 '진정한 예술작품'이 아니라 '조각된 사진'이다." 이런 점에서 '진짜 같아' 보인다면 '비예술적'이라는 공식은 사실주의에서 오래된 문제다. 이는 말할 것도 없이 20세기 사실주의가 관심을 가지는 것은 예술적 '트롱프뢰유'가 아니라는 의미다. 섬세한 감정적 상태를 포착한 론 뮤엑처럼 핸슨은 인물의 내적 상태를 묘사하는 데 관심이 있다. 묘사된 대상의 원래 크기가 바뀌면서 리얼리티의 동시대적 재생산이라는 부분에서 성공적으로 혁신을 이루었다.

조각계에는 단순히 키치라고 묘사되고 마는 사실적 기법의 작품들이 가끔 있다. 가장 잘 알려진 경우가 고급 예술세계에 '저급' 예술을 결합한 제프 쿤스다. 그는 우리 눈앞에서 감식력의 결핍을 지적하는 사실주의자다. 아이러니로부터 안전한 것은 더 이상 없다. 최근에 가장 잘 알려진 것은 아마 마우리치오 카텔란(1960년생)이 2001년에 제작한 실제 크기보다 작은 무릎 꿇은 히틀러 〈그〉 도21일 것이다. 그는 이 작품을 전시실 구석에 배치했다. 나치와 사회주의 예술가들이 획일적으로 신체를 곧게 세우고 있었다는 것을 상기하면 이 비영웅적인 포즈는 형태의 관성적 재현에 대한 비평으

로 보인다. 이 작품에는 특별히 나치 조각이라고 할 만한 점이 없다. 여기에 히틀러의 조각상은 존재하지 않았으며, 대신 남성 누드가 여러 차례 반복되어 표현되었다.

마찬가지로 회화에서도 민감한 문제가 발생했다. 아이린 노이엔도르프(1959년생)의 〈히틀러〉 시리즈도22는 독특한 양식화와 자기연출을 통해 동시대 사진과 초상화를 보여준다. 역시 의복 ―가볍게 열린 재킷―을 사용했으며 성애적으로 보이는 꽃 그림을 배경으로 했는데, 이 꽃그림은 조지아 오키프를 연상시켜 '유혹하는 자'로서 히틀러의 역할에 주의를 환기시킨다. 이와 같은 도법은 나치 신화화에 도움을 주지 않으며, 히틀러의 범죄에 대한 힌트도 주지 않는다. 오히려 이 그림은 '죄악의 평범함'과 어쩌면 히틀러 자신의 예술에 대한 노력, 제3제국이 추구한 억압적인 예술정책에 관한 논평으로 보인다. 모순적인 전략이 사실주의 회화에 도달하자 이제 중요성까지 획득했다.

사실주의와 아이러니

현대미술사는 다소 개정을 겪어왔다. 회화가 리얼리티와 직면하게 된 상황은 다시 한 번 긍정적으로 평가할 만하다. 그런데 어

25

26

"모든 예술가는 사람이다."

마르틴 키펜베르거

추상에 대한 열광의 시기에 예상되었던 사실주의 회화의 반동은 아닐까? 만약 이 주제를 다룬 가장 최근 전시 중 하나 '화가여, 나를 그리세요…… 피카비아 이후 급진적 사실주의'를 고려해보면, 기적 요소를 통합하는 것이 사실주의적 시각으로 세상을 보는 결적 기준이라는 인상을 받을 것이다.

전시의 얼굴 격인 프란시스 피카비아(1897~1953)는 전후 시를 대표한다. 그의 〈불독 옆 여인들〉도23은 회화 양식이 절충적으로 혼합된 첫 번째 예다. 원작은 1930년대의 호색 잡지도24다. 이 작품은 사진이 회화 제작에 필수요소가 되어간다는 증거이기도 하다. 피카비아는 그림을 변형했다. 원작의 장식적 요소를 불독으로 배치했고, 두 번째 여인을 더했다. 그가 1921년에 쓴 자신의 시에서 정의한 대로였다. "화가는 어떤 것을 선택한다. 그때 그는 선택한 것을 모방하고 마침내 이것을 변형한다. 거기에 마지막으로 예술이 하는다." 이 말은 존 커린(1962년생)을 설명할 때도 적용할 수 있다. 그의 사실주의적 그로테스크함은, 예를 들어 성적인 느낌을 제한 중년 여인도25을 그린 그림의 경우처럼, 강요된 추함을 온갖 진부함을 비판하는 데 이용한다. 여기서 그는 유럽-미국의 유사성이 주목하는 전통으로 접근했다. 그들의 기법에 능숙하고, 그들의 과장된 표현에 반발한 오토 딕스의 문드러진 인체 그림을 떠올릴

수 있을 것이다. 이에 대해 카를 아인슈타인은 1926년 출판한 『20세기의 미술(Kunst des 20. Jahrhunderts)』에서 "반동의 회화, 좌익 모티프의 채용"이라고 묘사했다. 또는 병적인 인물들을 지나치게 다뤘던 이반 올브라이트도 생각해볼 수 있다. 커린이 남성 잡지에서 가져온 원본을 너무 많이 적용했다는 것만 언급하고 넘어가자.

아이러니의 중요성은 키치 예술의 잘 알려진 대표작가 중 하나인 밀란 쿤크의 작품에서 제대로 살펴볼 수 있다. 그는 정치선전 포스터로 성공을 거둔 자칭 '난처한 사실주의(Embarrassing Realism)'의 대표 작가다. 마르틴 키펜베르거(1952~1997)의 〈즐거운 소녀 공산당원〉도26은 사회주의 리얼리즘의 전형이다. 이 그림은 예술적 스냅샷을 원본으로 삼았음을 암시한다. 호감이 가는 외모의 묘령의 여인은 제복과 붉은 별이 있는 모자를 쓰고, 감상자를 향해 기분 좋은 미소를 수줍게 보여준다. 공식적인 국가예술에서 '새로운 남성(여성)'의 특징 중 하나인 탈개성화에 대항해 키펜베르거는 개인적 관점을 넣었다.

사회주의 리얼리즘에 대한 계속되는 예술적 관심을 설명하기 위해 일리야 카바고프의 발언을 인용하는 것이 좋을 듯하다. "나에게 사회주의 리얼리즘은 죽은 양식이다. 나는 미학적으로 그것에 매혹되었으나 본질적으로 그것 없이 작업하는 데 전혀 어려움이 없

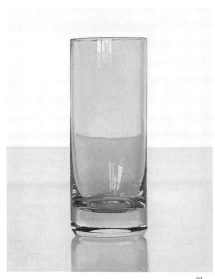

27 28

다. 사실 그것을 이용하는 것은 곤혹스럽기까지 하다. 마치 진흙탕에 빠진 뒤, 그 더러움을 씻어낼 수 없어 계속 그것을 가지고 다니는 듯한 느낌이었다."

보는 것이 믿는 것이다

주요 사실주의 예술가들이 개인주의자라는 명제가 완전히 근거 없는 것이 아니다. 페터 드레허(1932년생)는 인내심의 대가다. 그는 1972년, 벽을 배경으로 한 평평한 바닥에 세운 빈 유리컵을 그리는 방대한 시리즈를 시작했다. 그때부터 그는 해마다 변화하는 조건에서 실재의 지각 대상을 반영하며 50점에서 80점에 이르는 작품을 제작했다. 초기 작품은 인공조명 아래서 제작했지만 1974년 이후에는 자연광을 사용했다. 사전에 결정된 25×20cm 안에 실제 크기와 동일하게 그렸다. 자연광을 이용한 그림도27에서 유리컵에 반사된 작업실의 유리창을 볼 수 있다. 이것은 마치 황량한 방의 내부를 강조하는 것 같다. 개별 작품의 개성은 외적·내적 영향의 변화와, 작업하는 동안 서른 살을 더 먹은 예술가의 다른 분위기, 그리고 작업실이 있는 블랙 포레스트의 작은 헬스리조트의 기후 조건의 변화에서 기인한다. 샤르댕에서 모란디로 연결되는 선상의 끝에 서

있는 드레허는 선(禪)사실주의의 유일한 대표자다.

드레허는 1950년에서 1956년 사이 카를스루에 아카데미에서 카를 후부히와 빌헬름 슈나렌베르거 밑에서 다른 사람들과 함께 공부했다. 그래서 1920년대 만하임에서 열린 '신즉물주의전'의 성과를 만끽했던 화가들이 추구한 후기 신즉물주의의 사물 묘사에 영향을 받았다. 제2차 세계대전 후 그들은 처음에 서양에서 폭넓게 인정받지는 못했지만 구상미술은 다시 한 번 사회적 지위를 회복했다. 또한 동시대 회화에는 근본을 부정하지 않고 리얼리티에 진실로 독창적으로 접근하는 양식들이 많았다.

뤽 토이만스(1958년생)의 〈진단적 고찰〉은 이미 존재하는 회화 재료를 이용하는 데 혁신적으로 접근한 진보된 예다. 1992년의 〈진단적 고찰 IV〉도28는 질병의 올바른 인식과 정확한 식별을 도와주는 삽화 재료가 들어 있는, 동명 안내서의 일러스트를 기초로 한다. 특정 질병의 증세는 식별할 수 없으며, 증상을 보이는 눈은 탈개인화된 얼굴과 인체 부위와 관계된 것이다. 토이만스는 "실재가 무엇인지 면밀히 살펴보는 일은 결국 실패할 것이다"라고 했다.

다른 사람들과 달리 정의를 내리느라 애쓰지 않고, 리얼리티와의 기본적 관계를 인지하기 위해 혐오스러운 인간 기질을 포착하는 레온 골럽의 말에 동의할 수도 있다. "나는 반드시 사실주의라고는

1964 — 흑인해방운동 지도자 마틴 루터 킹, 노벨 평화상을 수상하다

1969 — 미국 우주인 닐 암스트롱, 최초로 달 위를 걷는 사람이 되다

29

말하지 않았다. 그러나 나는 진실에 도달하기를 진실로 원했다." 예술을 통해 세상을 변화시키려는 희망은 몽상적인 것이다. 그러나 연출된 사진들로 사회적 리얼리티를 복제하고, 우리를 사려 깊은 수용적 태도로 이끌려고 한 제프 월은, 예술작품을 보는 행위는 세상을 바꾸지 않을지 모르지만, 감상자 그리고 감상자와 관련된 세상은 변화시킬 수 있다는 격언을 만들었다.

지난 세기의 아방가르드한 발전을 부정하지 않아도 회화는 자기반영적이며 사실적이다. 팀 아이텔(1971년생)의 2002년 작 〈미술관 교육담당자〉도29는 그 좋은 예다. 아이텔의 그림에서 사실적으로 그려진 사람은 갇힌 공간에서 이해될 수 있는 자세와 익숙한 몸짓으로 움직인다. 이 미술관 교육담당자는 손에 몇 장의 종이를 들고,—석 점의 다른 작품과는 달리— 우리에게는 보이지 않는 그림을 보고 있다. 그녀는 마치 고객에게 추상미술을 어떻게 설명할지 생각하고 있는 것처럼 보인다. 이 그림은 생기 넘치는 인공 색을 쓴 이미 크노벨의 기념비적 패널화처럼 보인다.

그럼에도 이 모더니즘 시대의 끝에 구상회화는 아직도 유효하며, 종종 독단적이지 않은 방법으로 사실주의적 입장들이 제안되기도 한다. 예술과 리얼리티를 경험하려는 호기심은 영향력 있게 지속될 것이다. 존 버거가 "볼 수 있는 것은 항상 존재해왔으며, 계속해서 세상에 대한 지식의 주요한 원천이 될 것이다. 우리는 우리가 보는 것이 무엇인가에 따라 행동을 취할 것이다"라고 말했듯이, 오늘날에도 우리는 세상의 그림을 만들기 위해 그림들이 필요하다.

주전자의 집적
Accumulation of Jugs

강화유리 상자에 에나멜 주전자들, 83 × 142 × 42cm
쾰른, 루트비히 미술관

1928년 니스에서 출생, 2005년 뉴욕에서 작고

이브 클랭이 예술적 자유를 기념하기 위해 '공허(Le Vide)'전에서 비물질적인 것을 찬양함으로써 일상의 물질적 세상에서 자신을 해방시키는 동안, 아르망은 물질적 풍부함으로 작업을 몰고 갔다. 무대는 1960년 파리의 이리스 클레르 갤러리의 '채움(Le Plein)'전에 마련되었다. 그는 출처가 다양한 물건들을 트럭 한 가득 싣고 와 갤러리에 풀었고, 관람객들은 갤러리 창문을 통해서 거대한 쓰레기 더미만 보았다. 아르망 피에르 페르난데즈가 본명인 아르망은 유명한 에콜 드 루브르에서 공부했고, 신사실주의 창립에 가담해 그룹의 지도적 인물이 되었다. 이들은 어떤 특정한 양식으로 통일된 것이 아니라 급진적 행위에 대한 욕망으로 통일되어 있었다. 1963년 뉴욕으로 간 후 아르망은 유사한 미국 신사실주의 운동에도 결정적인 영향을 끼쳤다.

1959년부터 그는 부조형(形)의 아상블라주가 심화된 형태인 '집적'의 주요 대가로 인정받았다. '집적'은 대부분 강화유리 안에 다양한 물건을 실제로 쌓아놓음으로써 이루어졌다. 아르망의 극단적인 집적은 ─ 그의 말에 의하면 집적 법칙은 그가 발견한 것이 아니라 그것이 그를 발견했다 ─ 처음에 의도적으로 무작위로 일상생활에서 물건들을 수집했다. 아르망은 쓰레기통의 내용물들을 합성수지로 뜬 적이 있는데, 그것은 쿠르트 슈비터스의 다다이즘 콜라주를 연상시킨다.

나중에는 물건을 신중하게 선택했다. 그래서 작은 톱니바퀴의 수집과 함께 1961년에 다양한 방식으로 에나멜을 입힌 금속 주전자들의 〈주전자의 집적〉을 만들었다. 주전자들은 사용 흔적이 있으며, 패인 자국, 마모된 정도, 그리고 각각은 지나온 역사로 인해 제각기 독특하다. 벼룩시장에서 이런 물건들을 사는 사람은 물건과 함께 그것의 과거도 산다는 것을 알고 있다. 그리고 이런 것들은 화병이나 개인적인 장식품이 되고, 더 이상 원래의 기능은 수행하지 않는다. 우연찮게 골동상의 아들로서 벼룩시장에서 어린 시절을 낸 아르망에게 '집적'이라는 개념은 익숙한 것이었다. 그의 할머니는 코르크와 몇 개의 줄로 종이박스를 가득 채우고 조심스럽게 그에 상응하는 이름을 붙여주었다. 혼돈처럼 보이는 아르망의 집적에서 이 주전자들은 소비사회의 상징이 되기도 하고, 소비 행동에 대한 논평으로도 볼 수 있다. 아르망의 많은 물건들은 상업적 논리를 따르지 않는다는 전제 아래 팔기 위해 비슷한 물건들이 전체 조화를 이루며 펼쳐지는 백화점의 디스플레이를 떠올리게 한다.

쓰레기에 덮인 세상에 대한 시각적 이미지는 그의 작품과 프랑스 작가 세자르의 '압축'으로 만든 또 다른 집적, 예를 들어 차를 압축하여 고철덩이로 만든 작품을 연결시킨다. 그러나 투명한 진열장과 사물의 인식가능성 덕분에 아르망은 우리 삶의 사실성에 더욱 직접적 접근을 제공하는 데 성공했고, 왜 예술가가 그의 물건들을 '인간화된' 것으로 표현하는지 이해할 수 있다. 아르망은 신사실주의 지도자 피에르 레스타니가 자신의 작품에 사회학적 요소가 있다고 한 의견에 이의를 제기하지 않는 것 같다. 아르망은 이미 극단적인 풍부함을 특징으로 가진 사회에서 대량생산 개념을 주제화함으로써 ─ 미학적으로 ─ 익숙한 현상에 대한 입장을 취했다.

> **"나는 내가 사는 시대의 증인이다."**
>
> 아르망

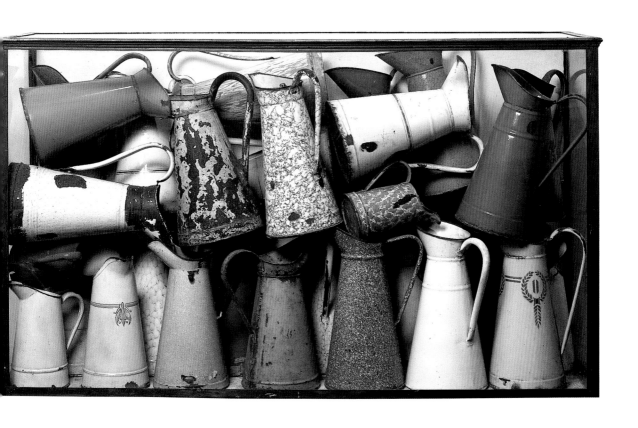

몸단장하는 캐시
La toilette de Cathy

캔버스에 유채, 165 × 150cm
파리, 국립 현대 미술관, 퐁피두센터

1908년 파리에서 출생, 2001년 로시니에
르에서 작고

발타사르 클로소프스키 드 롤라는 미술사가이자 화가인 에릭 클로소프스키와 때로 발라디네 클로소프스키로 불리던 화가 엘리자베스 도로시아 스피로의 둘째 아들로 태어났다. 그는 일생 동안 어린아이의 눈으로 보는 것을 멈추지 않았으며, 자신의 그림에 대한 해석에 반대했다. 그는 자신의 그림이 정물화로 이해되기를 원했고, 그것은 오늘 더 이상 유효하지 않는 세상과 관계 있다고 유쾌하게 인정했다. 열 살 때 처음으로 기르다 나중엔 도망간 고양이를 펜화로 여러 장 그렸는데, 이 그림들은 그의 친구이자 정신적 스승인 라이너 마리아 릴케에 의해 삽화집으로 출간되었다. 그때부터 그는 그 양식과 모티프 양측면에서 한정된 작품을 창작했으며, 이것들이 표명하는 목적은 아름다움이었다.

1933년 작 〈몸단장하는 캐시〉는 에밀리 브론테의 1847년 소설 『폭풍의 언덕』 초반부 에피소드를 기초로 하고 있다. 발튀스는 십대 한동안 친구들과 요크셔에서 살 때 그곳에서 그 이야기가 만들어졌던 야성의 대지를 발견했다. 문학 원작에 만연한 고딕 로망스 분위기는 화면으로 번안한 그의 작품에서는 거의 찾아볼 수 없다. 그림은 실내복을 활짝 열어젖히고 하녀 넬리의 시중을 받으며 자신의 숭배자 에드가 린튼과의 약속을 준비하는 캐시를 묘사하고 있다. 소설의 같은 장면에서는 세상 무엇보다도 그녀를 사랑했던 히스클리프가 마구간을 나오다 우연히 지나가게 되지만, 여기서는 우아한 복장을 입은 모습으로 묘사되어 있다. 그는 긴장하고 있지만, 설명하기 위해 그녀를 부르는 것 같지도 않으면서 다소 고립된 분위기를 만들고 있다.

이 그림은 캐시가 성장을 하고 히스클리프가 어두운 얼굴로 그녀와 하녀를 바라보는 동일한 모티프의 먹으로 그린 삽화와는 연히 다르다. 발튀스는 "나는 히스클리프의 모습에 내 자신을 그는지 몰랐다. 그러나 오늘 이 그림을 보니 내 젊은 날의 반항의 흔적을 볼 수 있다"고 말했다. 사회에 대한 히스클리프의 반항을 자신얼굴로 그렸고, 같은 해 만 레이가 찍은 그의 초상사진에서 취한 즈와 같은 포즈로 그렸다. 반면 캐시는 다른 발튀스 그림의 인물처럼 머리가 크며 ― 앙토냉 아르토는 이런 비례를 뇌에 물을 담있는 사람이라고 묘사했다 ― 크라나흐의 기법으로 인해 다소 나같이 비현실적으로 보인다. 캐시에게는 나중에 부인이 된 앙투트 드 바테빌의 모습이 담겨 있는데, 창백한 피부는 히스클리프거무스름한 표정과 좋은 대조를 이룬다.

발튀스는 미술학교에 다닌 적 없이 본인이 선택한 모범들,를 들면 피에로 델라 프란체스카를 독학했다. 결론적으로 그1920년대와 30년대의 절충적 신고전주의에 복종하지 않았다. 형와 색 두 가지 면에서 발튀스는 프레스코화를 연상시키는 표현성대가가 되었다. 그는 언제나 작품을 순수한 표현으로 취급했기 때에 캐시같이 젊은 여자 누드로 일어난 소란을 이해하지 못했다다. 그의 "사랑하는 작은 천사들"은 얼어붙은 조각처럼 보이며, 년에는 단순한 무대 소품처럼 되어갔다. 그러나 〈몸단장하는 캐시에서는 발튀스를 비밀과 사실 모두에 열정을 가진 독특한 대가로든 마력적 긴장감을 느낄 수 있다.

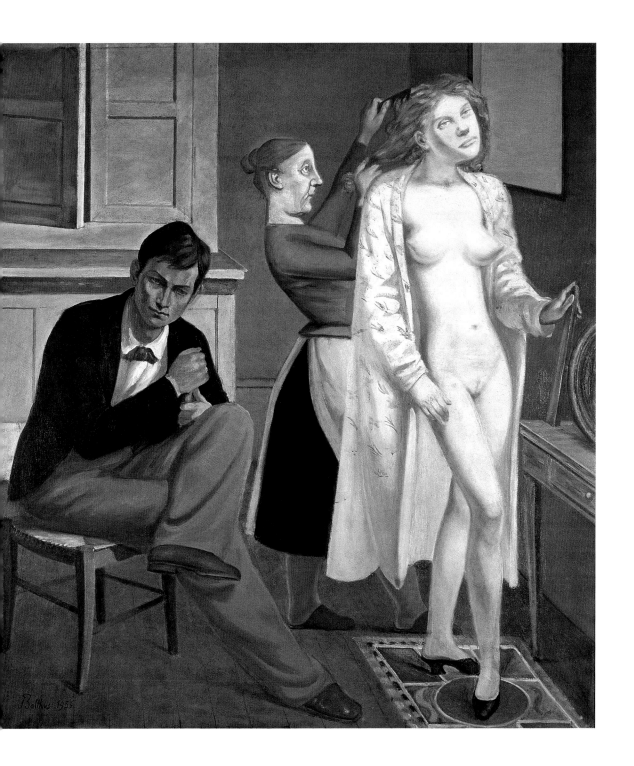

턱시도를 입은 자화상

Self-portrait in Dinner-Jacket

캔버스에 유채, 141×96cm
케임브리지, 하버드대학교, 부슈 라이징어 미술관

1884년 라이프치히에서 출생, 1950년 뉴욕에서 작고

막스 베크만은 제2차 세계대전 때 한동안 응급요원으로 복무했다. 그 경험은 부상자, 사망자 또는 죽어가는 사람에 대해 무자비하리만큼 사실주의적 드로잉을 낳았고, 그 세심한 관찰은 나중에 신경쇠약을 유발하기까지 했다. 그는 자화상을 통해 본인의 마음 상태를 해부했다.

그중 가장 잘 알려져 있는 1927년 작 〈턱시도를 입은 자화상〉은 거물로 보이는 어떤 사람을 명확하게 묘사하고 있다. 우리가 보는 것은 거의 머리가 벗겨진 튀어나온 이마를 가진 자기 확신에 가득 찬 거만한 눈빛의 남자다. 한 손은 허리에 올리고 다른 한 손은 다소 정형화된 모습으로 시가를 들고 있으며, 턱시도와 셔츠의 우아한 흑백 대조는 세련된 분위기를 연출하고 있다. 1920년대 광고와 초상사진에서 턱시도는 도시적 삶을 상징했다. 그림의 배경은 희끄무레한 회색과 검은 부분으로 나뉘어 있다. 왼쪽에는 방의 어두움을 명확히 보여주는 문틀이 있고, 오른쪽에는 벽의 흰색이 흰 셔츠로 반복되고, 검은 정장은 방의 어두움에 조응하고 있다.

시선은 똑바로 정면을 향하고 있으며 형체 크기가 강조되었지만, 그 결과 우리가 얻은 것은 작가의 자만이 아니라 동정 없는 자기의문이다. 조각 같은 얼굴을 만드는 그림자는 이마, 코, 턱, 한쪽 눈을 덮는 반면, 빛의 영역은 "머릿속을 직접 들여다보고, 그 튀어나온 머리가 갑자기 빈 해골로 변하는 것을 본다"는 라인하르트 스필러의 느낌을 공유할 수 있는 지점으로 물러난다. 얼굴을 반으로 가르는 조명으로 인해 형태는 몸 중간선을 따라 부분적으로 다리까지 계속 이어지는 틈과 균열을 만든다.

그의 얼굴에 안착된 불길한 불안은 아마도 그의 경험과 닥쳐올 정치적 사태에 대한 베크만의 사실주의적 평가의 표현일 것이다. 베크만은 극단적으로 단순화한 모양과 예리한 윤곽선으로 어떤 확한 묘사보다 더욱 단순하며 동시에 더 강한 사실성의 마술적 요소를 포착하고, 그것을 그림으로 전환했다.

그는 같은 해에 쓴 「국가의 예술가(Der Künstler im Staat)」는 글에서 이 그림을 설명할 때 그랬듯이, 그림 속의 복장으로 선한 턱시도를 유토피아와 연결했다. "만약 남성복을 더 잘 맞고 더 아한 형태로 만들어내는 데 성공하지 못한다면, 새 문화의 중심 새로운 성직자들은 검은 정장, 행사에는 흰 타이와 흰 연미복으로 고 나타나야 할 것이다. 더 나아가 일하는 남성은 반드시 검은색이나 흰색 타이를 하는 것은 필수적이다. 다른 말로 우리는 귀족적 세비즘을 원한다. 그러나 사회적 보상 뒤의 기본적 생각은 단순 물질주의의 만족이 아닌 신 자체가 되고자 하는 신중하고 조직적 충동이다." 이 그림을 대표하는 인물이 감춰진 본질과 모순되기 때문에, 베크만이 양식화한 것은 자기확신의 과장된 느낌의 증거처럼 보인다. 이것은 퇴폐와 절망을 내뿜으며 현대 감상자들을 여전히 돈스럽게 한다.

> **"보이지 않는 것을 붙잡고 싶다면, 보이는 것을 가능한 한 더 깊이 통찰해야 한다."**
>
> 막스 베크만

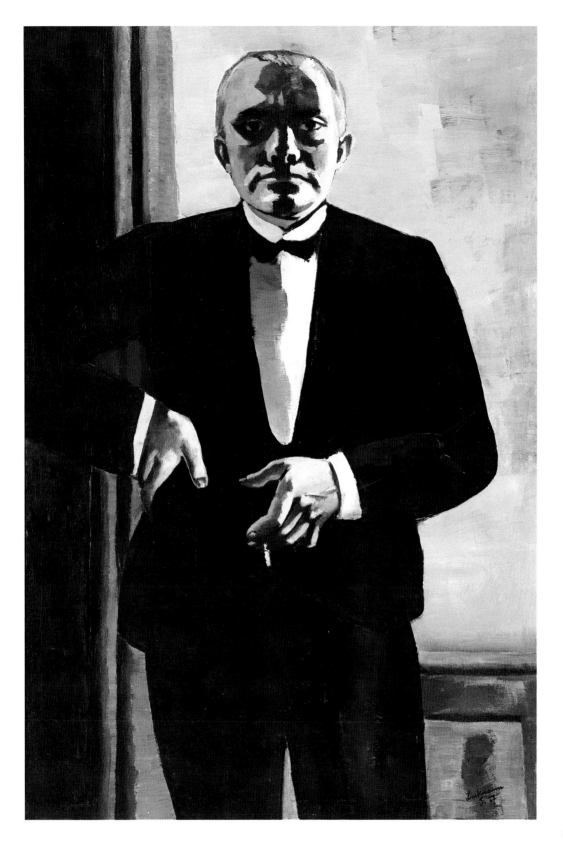

껌볼 XV
Gumball XV

캔버스에 유채, 226×155cm
뉴욕, 루이스 K. 마이젤 갤러리의 허락으로 게재

> **"내 그림은 진짜처럼 보인다. 그러나**
> **이것은 주관적인 리얼리티다."**
>
> 찰스 벨

1935년 오클라호마 주의 털사에서 출생,
1996년 뉴욕에서 작고

포토리얼리즘 정물사진 중 가장 유명한 찰스 벨의 〈껌볼〉은 1973년부터 그의 〈핀볼〉과 구슬, 낡은 양철 장난감과 함께 등장했다. 1983년 작 〈껌볼 XV〉는 매우 정확하게 그려졌다. 붉은 자동판매기는 여기저기 벗겨져 있고, 감상자는 동전이 금속 사이로 빠져나가는 소리를 들을 수 있을 것만 같다. 내용물은 반들반들하고 유혹적이다. 공 모양의 추잉껌과 작은 장식품, 미니어처 시계, 녹색 플라스틱 코끼리, 작은 거울— 전통적인 바니타스 상징의 가벼운 결합, 바니타스는 물질적인 것의 무상함을 의미하는 '허무와 허영'이라는 이중적인 뜻으로 작용한다 — 그리고 수없이 많은 꼬마 숙녀들이 푼돈을 집어넣고 이미 향이 나간 껌을 씹으면서도 갖고 싶은 것은 무엇보다 풍선껌 자동판매기 안의 두 개의 반지다.

어린 시절의 촉각적 기억과 미각적 경험을 떠오르게 하는, 이 그림의 유혹적 힘은 언제나 이 작가가 그랬듯이 사진을 재생산하는 데 기초하고 있다. 커피 버그는 벨이 사진을 찍기 전에 세심하게 배열하는 것을 생생하게 묘사했다. "찰스가 사진을 찍기 전에 몇 시간 동안이나 뜨거운 빛 아래서 자판기 안의 다양한 조합을 위해 작은 장식품과 풍선껌을 놓고 있는 것을 보았다."

실제로 이 모티프는 미국미술에서 새로운 것이 아니다. 자신을 팝 아티스트가 아니라 사실주의자라고 한 웨인 티보는 1963년 〈딱딱한 캔디 자동판매기(풍선껌 자동판매기)〉를 그렸다. 동일한 색, 풍선껌 자동판매기의 정면. 그런데 여기서는 그려진 대상이 중성적인 배경에 도식적으로 환원되어 있다. 누구도 벨처럼 반복되는 모티프에 대한 인내심 강한 애호를 가지고 이렇게 닮게 그리지는 않았다. 인접한 부분은 대부분 땅콩과 막대사탕을 담은 유리용기로 메

웠다.

오드리 플랙(1931년생)도 비슷하게 표면에 애정을 보였다. 그녀의 1974년 작 〈딸기 타르트 슈프림〉은 비교적 부드럽다. 크림 없는 딸기 타르트를 중심으로 하여, 크림 슬라이스, 머랭 과자와 콜릿 비스킷 등을 얹은 케이크 다섯 조각이 놓여 있다. 이것들을 쟁반에 담아 거울 앞에 놓음으로써 풍성함이 더 강조되었다. 벨의 그림처럼, 플랙의 그림도 종교적이거나 세속적인 상징언어의 표이 아니다. 풍선껌은 풍선껌이고, 딸기 타르트는 딸기 타르트일 이다.

벨의 후원자인 화상 루이스 K. 마이젤이 자신이 포토리얼스트들을 높이 평가하는 이유라고 밝힌, 대상을 포착하는 이 같 섬세한 방식이 이 작품이나 다른 작품들의 중요 특징이라고 할 있다. "벨은 예술에서 우수성에 대한 전통적인 기준을 고수한 몇 되는 예술가들 사이에 남았다."

오드리 플랙, 딸기 타르트 슈프림, 1974년

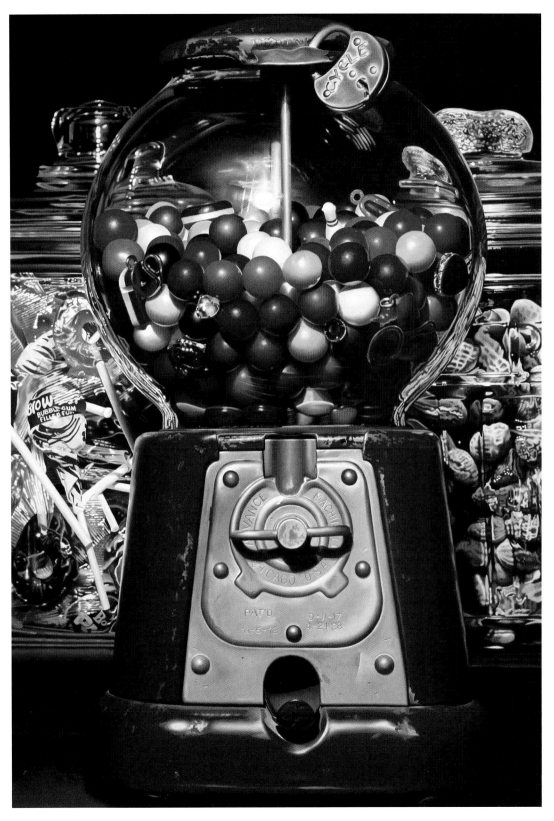

에퀴세툼 하이에말레 Equisetum hyemale
에퀴세툼 텔레마테이아 Equisetum telemateia
에퀴세툼 하이에말레 Equisetum hyemale

보통 속새, 12배 확대
큰 속새, 4배 확대
보통 속새, 18배 확대
사진, 36.6×27.8cm
쥘피치, 카를 블로스펠트 아카이브, 안과 위르겐 빌데

1865년 스치에로(하르츠)에서 출생, 1932
년 베를린에서 작고

카를 블로스펠트는 신즉물주의라는 용어가 나오기 전의 대가였다. 조각가로 교육받고 1898년 로열 베를린 응용예술미술관에서 '실물에서 식물 모형 제작하기'를 가르치기로 했을 때 회색 배경을 바탕으로 사진을 찍기 위해 작업실에 필요한 식물과 꽃을 모으기 시작했다. 1928년 블로스펠트의 『예술의 기본 형태(*Urformen der Kunst*)』가 나오자, 이 독학 사진작가는 교육 목적으로 응용된 사물 사진작가와는 전혀 다른 영역에서 유명해졌다. 헬무트 게른샤임은 사진사를 다룬 자신의 책에서 "카를 블로스펠트의 『예술의 기본 형태』 출간으로 신즉물주의는 1929년 비약적인 발전을 이루었다"고 썼다. 비록 다음 몇 년 동안 그의 책이 여러 번 재판되지는 않았지만 블로스펠트는 이런 인식을 보면서 살았다.

석장의 속새 사진은 엄격한 이미지 구조의 최고 예다. 4억 년 전 처음 나타나 아직까지 현존하는 양치류 식물인 속새는 잎이나 꽃은 없고 순수하게 추상과 격식을 연상시키는 줄기 조직만으로 이루어져 있다. 평평한 골로 연결된 줄기는 건축을 연상시킨다. 베르너 린드너의 책에서, 블로스펠트의 이런 사진들은 유례없는 세로 확장의 기본 타입으로 건축물, 고대 중국의 탑에서 현대의 마천루까지 연결되는 연속의 표현으로 인정받았다. 사실 블로스펠트는 교재를 만드는 것뿐 아니라 원형을 추적하고 식물의 '예술적–건축적' 구조를 그려내는 데 참여했던 것이다.

허세를 부리지 않는 블로스펠트의 사진, 즉 이것과 연관된 작 가능의 환원주의적 미학은 신즉물주의의 세상과 사물을 보는 은 기준을 충족시켰다. 18배나 확대한 극단적인 클로즈업과 세부 분리해 만들어낸 추상적 형태 강조. 기록 자료의 강령은 루돌프 싱어나 프리츠 부르만 같은 신즉물주의 화가에 의해 그려진 식물 티프에 영향을 주어 회화적 구성을 낳았다. 분명 이것은 19세기 반 회화의 모방을 추구하는 소위 '예술사진'에서 고유한 사진 매의 미학이 시작되는 객관화 경향의 최고 예라고 할 수 있다.

그러나 기억해야 할 점은, 세부가 정확하게 묘사된 반면에 체에서 동떨어져 있고, 또 균일한 회색 배경은 식물의 자연 환경 대한 정보를 제공하지 않는다는 것이다. 신중한 '즉물주의' 또 '객관성'이 언제나 선택을 배제할 필요는 없다. 미국의 스트레이 사진에서 비슷한 주제의 동일한 발전이 있었다. 이모젠 커닝엄의 몇 식물사진은 블로스펠트의 엄격한 사진들을 연상시킨다. 종 모 꽃이 피는 다즙다육식물 〈에케베리아〉도 마찬가지로 단색조의 배에 비선정적으로 묘사되었다. 그녀의 사진은 성적 강도를 부정하만, 부드러운 잎맥 구조가 난초꽃보다 결코 덜 선정적이지 않은 드워드 웨스턴의 양배추 잎과는 멀리 떨어져 있다. 사물에 대한 로스펠트의 이런 접근법은 너무나 독특하다.

스몰니 수도원의 V.I. 레닌

V. I. Lenin in the Smolny

캔버스에 유채, 198×320cm
모스크바, 국립역사박물관

1884년 베르디안스크 인근의 소피이브카에서 출생, 1939년 레닌그라드(현 상트페테르부르크)에서 작고

이삭 이스라엘레비치 브로드스키는 사회주의 리얼리스트 중 중요한 인물로, 한때 소련예술아카데미 교장으로 재직했다. 1922년 혁명러시아예술가연합의 창시자 중 한 명이기도 했다. 1919년 이후 혁명과 재건 장면을 그린 그림들은 소비에트사회주의공화국연방 초반기 수십 년의 연대기와 같다. 그중 몇몇 그림은 사진을 바탕으로 그려졌다. 그는 1920년에 제2회 공산당국제동맹대회를 그려달라는 주문을 받았다. 그때 제작된 기념비적 그림은 처음에는 성공적으로 전시되었으나, 몇 년 후 그 사이에 숙청된 혁명가들이 그 그림에 너무나 사실적으로 그려져 있었기 때문에, 대중의 시야에서 사라졌다.

반면 브로드스키는 변화된 환경에 잘 적응했다. 그의 가장 잘 알려진 레닌 그림은 아무런 역사적 찬양 없이 본인의 서재에 있는 소비에트 연방공화국 수립자의 모습을 그린 것이다. 레닌은 1924년에 사망했다. 이 그림은 19세기 비판적 사실주의를 강하게 상기시킨다. 원작은 1930년에 제작되었으며, 그는 석 점을 더 그렸다. 하나는 같은 해에, 나머지 둘은 다음해와 그 다음해에 그렸다. 이 복제작품들은 소련의 미술관들이 자신들의 영구 소장품이라고 주장하기 전까지, 국내외 주요 전시의 출품작으로 돌아다녔다. 이런 인기를 누린 이 그림은 "예술은 민중에게 속해야 한다. 그것은 반드시 넓고 창의적인 대중 속에 깊은 뿌리를 내리고 있어야 한다. 예술은 반드시 민중에게 이해되고 또 사랑받아야 한다"는 레닌의 강령에 복종하는 것처럼 보인다.

레닌 사후에 그려진 이 그림으로 브로드스키는 형식과 내용 양쪽에서 정부의 요구를 충분히 충족시켰다. 화면 속 인물은 지쳐 보이는 사람의 옆모습이다. 그림자가 드리운 레닌의 얼굴은 가볍게 결정을 내릴 것 같지 않고 책임감으로 매우 신중해 보이는 얼굴이다. 이 그림의 의도는 오늘날의 감상자에게 그들 지도자들이 책임감 있고 양심적으로 행동했다는 것을 보여주는 것이다. 〈스몰니 수도원의 V. I. 레닌〉은 영웅적인 스탈린 그림과는 거리가 멀다. 스탈린 그림은 대개 독재자의 생전에 그려졌는데 종종 제복을 입은 모습이었고, 그런 작품은 모두 이상화한 것이었다. 아주 간혹 특별한 일을 하는 모습이 그려지기도 했는데, 가장 유쾌한 캐릭터는 '민중'과 함께 있는 것이다. 레닌 정권의 행정관이었던 그에게 이런 쇼는 정화의 일환이었다. 반면 사후에 거의 종교적인 숭배의 대상이 된 레닌은, 명석한 이론을 겸비한 혁명가나 유창한 웅변가가 아니라 사람들의 걱정이나 고뇌를 들을 준비가 된 인간의 모습이었다. 이런 이유로 레닌은 공식 석상이 아닌 스몰니 수도원의 프티부르주아적인 위기의 서재에서 의자에 앉아 신문을 보면서 메모하는 모습으로 표현되었다. 분명히 레닌의 중요성은 각색될 수 있는 것이 아니다. 그림의 효과적 기능은 대중이 가지고 있는 기존 지식과 실제 존경심에 의존한다. 비록 그림의 양식은 19세기 자연주의로 회귀한 것이 분명해 보이지만, 이 그림은 오늘날 우리에게 왜 파토스의 부재가 위대한 자기 확신의 인상을 만들어내는지 설명해준다.

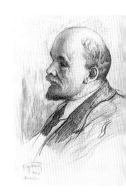

1920년 V. I. 레닌

주연(酒宴) 후
After the Orgy

캔버스에 유채, 140×180cm
개인 소장

1897년 가르다 근처 데센자노에서 출생,
1946년 베네치아에서 작고

본명이 나탈레 벤티보글리오 스카르파인 이 예술가는 1920년경 이름을 카냐초 디 산 피에트로로 바꿨다. 짧은 기간의 살롱 그림과 미래주의 작업 후 다시 전통적 회화 형태로 돌아가기 전 이 이름을 사용할 때 그는 이탈리아의 변형 신즉물주의의 대가로 알려졌다. 그는 심각한 건강상태 때문에 전쟁 기간 내내 베네치아의 병원에 있다가 죽었다.

1928년 작 〈주연(酒宴) 후〉는 이탈리아의 선정적인 마술적 사실주의의 예다. 다양한 포즈로 풀어진 채 자고 있는 세 여자에게서 주목할 만한 것은 그들의 유사성이다. 창백한 피부색, 밤색 머리카락, 늘씬한 몸의 부드러운 근육은 세 여자가 모두 같은 모델이라는 것을 암시한다. 다시 말해 지쳐 있는 한 사람에 관해 세 가지 시점을 보여주는 것이다. 오른쪽 여인은 팔을 머리 뒤로 포개고 다리를 다소 뻗었다. 시계 방향으로 그 다음 여인은 한 다리를 끌어올리고 있는 반면, 세 번째 여인은 태아 같은 포즈를 취하고 있다. 그녀의 방어적 태도는 그녀가 등을 감상자 쪽으로 돌리고 있음으로써 강조되고 있다.

그림의 상단 3분의 1 지점에 반쯤 열려 있는 커튼의 무대 같은 구조는 배경이 의도적으로 구성되었다는 걸 알려준다. 사실적 정확성과 강한 구성성의 관계는 이상과 사실의 긴장을 나타낸다. 이는 1920년대 프란츠 로의 분석 이후 마술적 사실주의 특징 중 하나로 인지되고 있다. 붉은색 벨벳과 잘 어울리는 카펫 위의 장면은 1920년대 이탈리아의 경제 위기로 무력해진 부르주아의 방탕한 파티가 끝난 이후의 장면이라는 것을 알려주는 표시가 있다. 이 부르주아들은 자신들의 관심을 지지해주길 바라며 무솔리니를 재정적으로 도왔다. 주연의 잔해는 두 개의 샴페인 잔과 병, 그리고 그 옆에 떨어

져 있는 무언가 일어난 일의 증거 같은 것들, 여전히 필터까지 타 있는 담배, 흰 장갑 위의 놓인 중산모자, 카드들, 마치 던져놓은 한 작가의 사인이 있는 양끝이 말린 뻣뻣한 크림색 종이 등이다. 것은 한 남자의 혹은 남자들의 흔적이다.

이런 장면의 인상은 기분을 좋게 자극하기보다 우울하게 만든다. 부분의 정확성과 방을 덮고 있는 비현실적인 밝은 빛은 일단 연의 참여자가 일어나기만 하면 차가운 낮의 빛과 함께 혐오로 변될 것 같은 연극같이 퇴폐적인 분위기를 전달하고 있다. 즉 묘사세 여인은 외부세계에서 날아와, 특히 역사적 발전에 관계된 세계서 뚝 떨어져 강하게 자신 속으로 움츠린 상태를 표현하고 있다. 치 예술가의 냉혹한 눈으로 운반된 듯하다. 카냐초는 정확한 묘사사실성을 벗어나려는 덧없는 시도를 해부했다. 남은 것은 외로움이다. 이 복잡성은 근본적으로 카냐초의 그림과 모티프 자체가 매우 유사한, 이쁘고 진짜 같다는 이유만으로 늘씬한 젊은 여자를 보여는 존 드 안드레아(1941년생)의 극사실주의 조각과 확연히 다른이다. 주연 후의 여인들은 이 순간적인 상황에서 분리될 수 없는면, 존 드 안드레아 여인의 완벽성은 상황에 상관없이 즐길 수 있다

존 드 안드레아, 드러누운 여체, 1990년

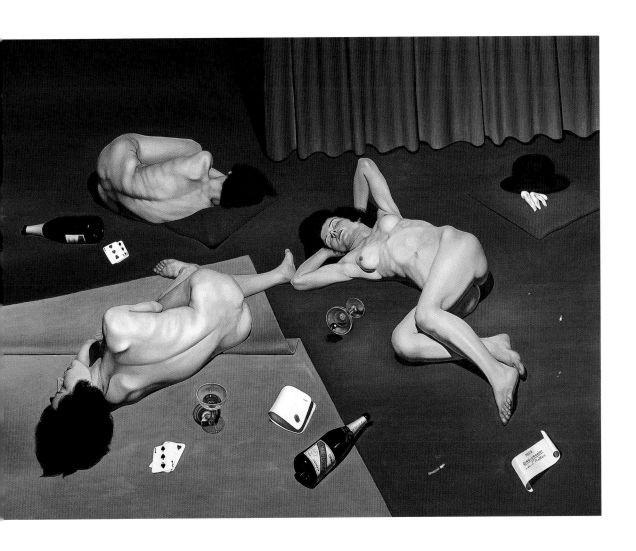

거대한 자화상
Big Self-portrait

캔버스에 아크릴, 274×212cm
미니애폴리스, 워커 아트센터, 아트센터 작품구입기금

1940년 워싱턴 주의 먼로에서 출생

척 클로즈는 복제의 복제를 만든다. 1960년대 후반 그는 사진을 거대한 크기의 초상화로 만드는 데 사용하기 시작했다. 초상화 대부분은 아크릴화였다. 거대하게 확장된 영상을 기념비적으로 큰 캔버스에 옮기는 래스터 기법을 이용하여 세부까지 정확하게 친구와 자신을 그린 이 화가의 목표는 객관성이었다.

커다란 크기의 1968년 작 〈거대한 자화상〉에서 기술의 무자비한 정확성을 볼 수 있다. 그림자 진 단정치 않은 얼굴로 기름낀 머리카락이 가로질러 떨어지고 있다. 그의 가슴털도 몇 가닥 보이고, 뻣뻣한 수염도 하나하나 인식할 수 있다. 코의 비틀림은 반짝거리는 코로 시선을 집중하게 만든다. 클로즈는 원본의 흠까지도 복제하면서 한 장이나 또는 더 많은 사진들의 간접적 사실성을 뒤따랐다는 사실을 숨기지 않는다. 그래서 초점 심도가 전체 사진으로 확장되지 않는 카메라로 사진을 찍은 것처럼 얼굴 특정 부분, 예를 들어 귀가 다소 흐릿하다.

모델의 감각적이고 내면적 개성을 충분히 담지 않고 단순히 얼굴의 외면적 유사성만을 포착하는 정확성에 대한 비난은 특히 19세기 사진 등장 이후 맹렬해졌다. 비난은 '죽은 거울'이라는 상투적인 표현에서 절정을 이루었고, 이것의 목표는 자연주의적 또는 사진적 복제를 창조적 주제의 권위적 예술과 구별하는 것이었다. 그러므로 1859년 프리드리히 헤벨은 냉소적인 논평에서 "둔한 사실주의는 코가 있는 것처럼 심각하게 사마귀를 다룬다"고 말했다. 그러나 클로즈는 분명히 이런 공평한 성질의 행위에 매혹되었다. "카메라는 객관적이다. 이것은 얼굴을 기록할 때 뺨보다 중요한 코에 대한 어떤 차등적인 결정을 내리지 않는다. 카메라는 보는 것을 알지 못한다. 그것은 단지 모든 것을 내려받을 뿐이다. 나는 희고 검은 게 기록된 이차원적이며, 표면의 세부로 가득한 이미지를 다루기를 원한다." 그의 그림을 단순히 사실성의 복제라고 한다면 그의 그림은 의미없다. 반대로 분석적 방법으로서, 사진적 시각에 대한 논평으로서 인공성과 평면성에 관심을 갖는다면 사진이 어떻게 독해되어야 하는가를 가르치는 방법으로 적절하다. 비록 클로즈의 작품을 자주 이런 비평 — 작품은 묘사된 형태의 반작용에 의존하여 존재한다 — 일 있지만 이 그림은 사실성의 끊임없는 자연주의적 복제가 아니다. 클로즈는 다소 거대한 머리를 통해 사실성에 대한 사진적 인식을 넘친 존재감으로 변형했다.

클로즈는 이 그림의 각 부분을 위해 각각 다른 사진을 사용했다. 그래서 분석적이면서 종합적인 기법을 사용했다고 할 수 있으며, 최근 작업에서는 여러 개의 초점이 동시에 나타난다. 그의 기법이 샤프 포커스 리얼리즘(Sharp-Focus Realism)으로 불리는 이유는 이처럼 여러 개의 초점을 사용하기 때문이다. 그는 자신의 기법을 카메라를 통해 자신의 생각을 여과하는 시도라고 표현했다. — 그는 환영보다는 인위성에 관심을 갖고 있다.

> "어떤 사람은 내 작업이 컴퓨터의 자극을 받는지, 어떤 종류의 이미지가 이 작업을 현대적으로 만드는지 궁금해 한다. 나는 정말 기술을 좋아하지 않으며, 컴맹이다. 나는 노동을 줄여주는 어떠한 도구도 사용하지 않으며, 컴퓨터가 그런 역할을 할 것이라고 생각지도 않는다."
>
> 척 클로즈

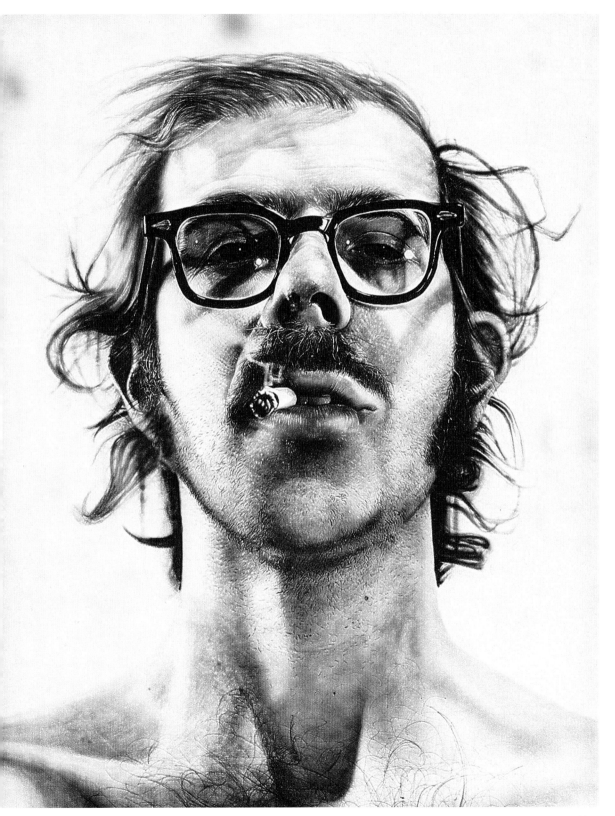

여직공
Female Textile Workers

캔버스에 유채, 171 × 195cm
상트페테르부르크, 러시아국립 미술관

1899년 쿠르스크에서 출생, 1969년 모스크바에서 작고

알렉산드르 데이네카는 생전에 레닌상뿐만 아니라 RSFSR 공훈창작예술가상과 USSR 민중예술가상, 그리고 사회주의노동자영웅상까지 많은 상을 받았다. 〈여직공〉은 스탈린, 막심 고리키와 소련 미술가, 문인 엘리트가 참여한 모임에서 '사회주의 리얼리즘'이라는 용어가 만들어지기 5년 전인 1927년에 그려졌다. 1920년대에 제작한, 여직공들을 양식적으로 묘사한 이 작품은 성공한 공산당 관료들의 눈을 사로잡기 위해 그렸던 근육질의 구기선수나 그가 후반기에 그린 이상화된 뒷모습의 누드와는 거리가 멀다.

세 명의 기계같이 보이는 양식화된 젊은 여자들은 얼굴, 손, 다리는 따뜻한 황토색을 띠고 차가운 푸른 환경 속 직조기 앞에서 일에 빠져 있는 모습으로 그려졌다. 가운데 정면으로 그려진 여인은 작업하느라 얼굴을 아래로 향하고 위를 쳐다볼 생각조차 없는 것처럼 보인다. 맨발과, 얼굴이 훤히 보이도록 완전히 뒤로 빗어 넘긴 머리, 그리고 날씬한 몸을 드러내는 얇은 여름 작업복 등으로 그들은 그들의 작업, 즉 그들의 공통 목표와 결합되어 있다. 그들은 직조기가 움직이는 리듬에 적응한 듯이 보이며, 그들 뒤의 기계는 그림의 추상적 성질을 강조하는 도식적 요소일 뿐이다. 주변과 주인공의 결합은 알렉세이 가스체프가 1920년에 설립한 '중앙노동연구소'에서 삶의 재단화를 위해 고안한 프로그램의 영향을 반영하는 듯하다. 그 프로그램은 공업화된 '새로운' 남성과 여성을 기계처럼 다루었다. 창유리를 통해 밝은 빛이 젊은 여인들의 작업장을 환하게 해주고 있고, 왼쪽 상단의 구석에 한 조각의 푸른 하늘이 보이고, 소년이 두 마리의 소를 몰고 가는 것을 볼 수 있다. 이 그림에서 공업과 농업의 결합은 또 다른 유토피아를 제시하는 것이다.

1932년 이전에 그린 본인의 공업 그림을 암시하면서 데이네카는 "흉한 인간이 기계적 풍경 안에서 약하고 자유롭지 않게 보일 때, 기계 풍경이 인간에게 얼마나 유효한지 나는 이해하지 못한다"라고 했다. 비록 그들이 작업에 집중하는 모습은 자연주의적 영웅을 그린 후기 작품에는 없는 현실적인 표현이지만, 말년 작품의 건장한 여자 운동선수를 기준으로 보면 이 공장의 소녀들은 마치 비물질적으로 보인다. 어떤 점에서 데이네카의 예술적 태도가 점점 독단적이거나 '도식화'된다고 비난받지만, 〈여직공〉의 환원주의는 신선하면서 미몽을 떠올리게 하는 낙관주의적 분위기를 표현한다. 건설적인 접근에서 이 그림은 순수하게 예술적 활동에 대한 효율적인 시각을 표현하고 있고, 데이네카 말년에 관습적인 전통적 방식으로 모성은 주제를 취한 격렬한 목가와는 거리가 멀다. 화가 특유의 특성, 세한 색감과 공기 같은 가벼움은 노동생활의 간결하고 비영웅적인 묘사 가능성의 증거이다. 이런 종합적 사실주의(Synthetic Realism)의 주제가 영웅적인 사회주의 노동자보다 역할모델을 잘 표현하고 있다고 할 수 있다.

> "사실주의는
> 실재가 어떻게 보이느냐가
> 아니라 어떤 것이 실재 같아
> 보이느냐의 문제이다."
>
> 베르톨트 브레히트

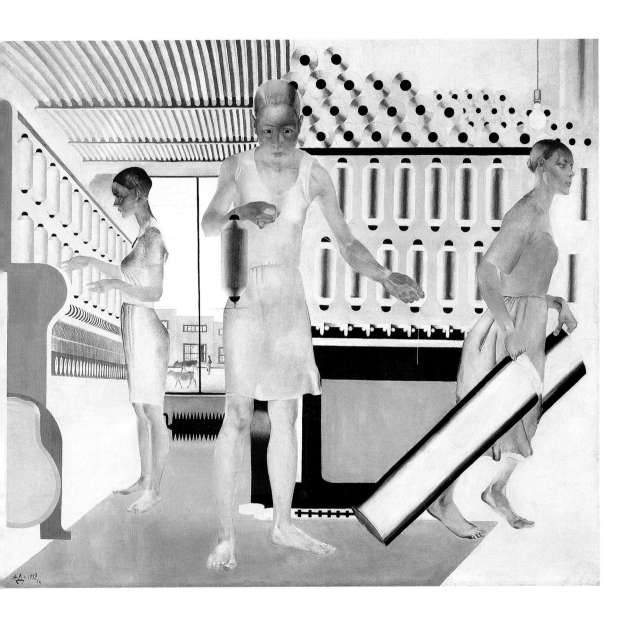

화가 부모의 초상 II

Portrait of the Artist's Parents II

캔버스에 유채, 118×130.5cm
하노버, 니더작센 주립 미술관

> "그 사람이 어떤 사람인지 알려면
> 화를 내는 모습을 봐야 한다."
>
> 오토 딕스

1891년 게라 인근의 운터름하우스에서 출생, 1969년 징엔에서 작고

1924년 오토 딕스는 그의 비판적 신즉물주의 좌익단계의 정점에 있었다. 그가 한 해 전에 그린 〈참호〉는 쾰른의 발라프 리하르츠 미술관에서 구입했으나, 그 작품은 나치에 의해 소위 '퇴폐미술'로 분류되어 나치 통치기에 사라져 지금까지 볼 수 없다. 그 그림은 주제에 관한 한 현대 비평가들에게 "어쩌면 회화사상 가장 잔혹한 그림"으로 다뤄지고 있다.

〈화가 부모의 초상 II〉와 같은 해에 50장의 에칭을 묶은 『전쟁』이라는 책자가 발행되었다. 그 당시 딕스는 존경받았지만 주제를 둘러싼 무자비한 양식으로 논쟁의 중심에 있었다. 매춘부, 상이병, 그리고 그의 가까운 친척들. 〈화가 부모의 초상 II〉는 사회주의 리얼리스트들의 노동자에 대한 낙관적인 묘사와는 정반대로 노동자 계급의 삶의 한계와 단조로움을 그리고 있다. 무릎을 손으로 비비면서 소파에 웅크리고 앉아 있는 지친 두 명의 사람이 있다. 칼라 없는 줄무늬 셔츠를 입은 아버지는 충혈된 눈으로 감상자의 시선에 반응하는 듯 보이는 것에 반해, 아버지와 마찬가지로 소박한 차림을 한 어머니는 왼쪽으로 비딱하게 보고 있다. 두 사람의 눈은 마주치지 않으며, 둘 사이에는 친밀감이나 다정함을 거론할 어떤 것도 없다. 아버지의 붉은 코, 어머니의 부풀어 오른 혈관, 모든 것은 캐리커처처럼 과장되어 있다. 배경에는 별다른 장식도 없다.

명확히 포착한 사실성은 사진과의 연관으로 볼 수 있다. 예를 들어 파울 베스타임의 의견에 의하면, 딕스는 사람들을 "세부에 대단한 주의력과 거의 기계적인 정확성으로 마치 심문을 기록하는 것처럼, 마치 경찰 조사서를 작성하는 것처럼" 그렸다. 아래에 숨겨진 캐리커처 효과는 화가가 사진의 정확함을 과장하고 싶다는 표시이

고, 전체 인상의 균질성을 무시한 채 해부학적 세부에 집착하는 의 집중은 대단하다. 딕스는 사진의 표피적 순간과는 반대로 회화서는 주제를 포착할 수 있는 가능성을 '중요한 것'으로 판단했다. 는 "100장의 사진은 단지 100개의 순간을 촬영한 것을 제공할 있을 뿐이지만, 결코 '현상 전체'는 아니다. 오직 화가만이 전체 보고 창작할 수 있다"라고 확신에 차 말했다.

〈화가 부모의 초상〉은 오랜 작업의 결과다. 1920년부터 딕는 부모님의 손과 얼굴 세부에 대해 많은 습작을 제작했고, 이것 1921년 〈화가 부모의 초상 I〉의 기초가 되었다. 〈화가 부모의 초 II〉는 게라에 계신 부모님을 방문한 지 한참 만에 뒤셀도르프에 그렸다. 따라서 그의 작품은 특정 순간에 고정될 위험 없이 그의 찰과 기억을 취하고 있는 것이다. 이 과정은 회화 전통과 관계를 지고 있으며, 딕스는 강력한 색채 효과를 얻기 위해 윤이 나는 기을 조심스럽게 실행했다. 이 색채 효과는 그를 표현하는 중요한 구이다. "이제, 단지 형태뿐 아니라 색도 개별성을 표현하는 수단로 매우 중요하다. 모든 사람은 그들 자신의 특별한 색을 가지고 고, 그 효과는 그림 전체로 확산된다."

같은 시기 아우구스트 잔더가 찍은 사진 초상화 〈20세기 사들〉에 포착된 바이마르공화국의 사회적 유형학과 반대로, 딕스는 것이 함축하고 있는 모든 사회적 비평과 함께 각각의 개념들을 포착하는 데 관심을 두었다.

화가 부모의 초상 I, 1921년

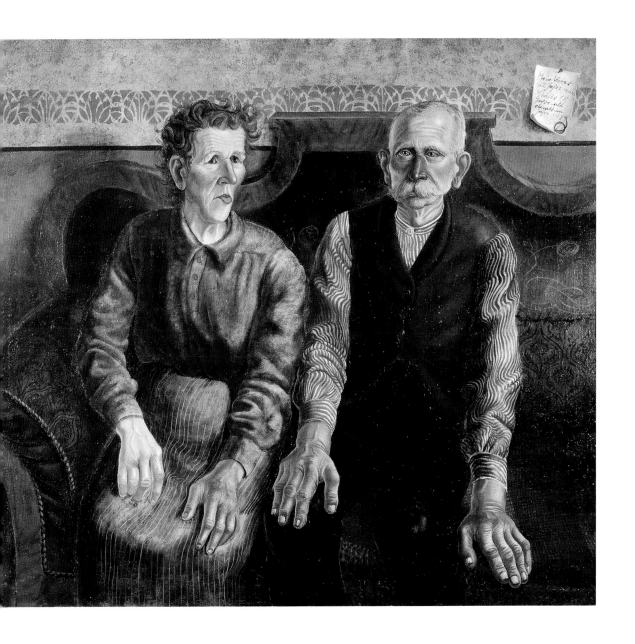

이중 자화상
Double Self-portrait

캔버스에 유채, 60.8 × 91.5cm
뉴욕, MoMA, 스튜어트 M. 스페이저 부부 기금, 594.1976

> "사진이 사실주의의 가장 마지막
> 단어라고 생각지 않는다."
>
> 리처드 에스테스

1936년 일리노이 주, 케와니에서 출생

리처드 에스테스는 자기 자신을 사실주의 화가라고 표현했지만, 오드리 플랙과 척 클로즈와 함께 초기 포토리얼리즘 지도자 중 한 사람으로 간주되고 있다. 그는 아트 인스티튜트 오브 시카고의 학생이던 때부터 전통적인 아카데미 그림에 관심을 가졌다. 1967년에 자신의 주제를 찾았으며, 이후 20세기 후반 도심 풍경의 무적의 승자가 되었다.

1976년 작 〈이중 자화상〉에는 이 그림과 자신이 직접 찍은 사진과의 연관성이 분명히 드러나 있다. 예술가는 양손을 허리에 대고, 카메라 옆에 서 있다. 카메라는 삼발이 위에 있으며, 사진은 정확히 그림에 그려진 창문의 부분을 찍고 있다. 창문 너머로 붉은 천을 씌운 의자와 콜라가 나오는 기계가 있는 바를 뚜렷이 볼 수 있다. 두 대의 자동차와 계절을 말해주는 나뭇가지, 그리고 길 건너편 가게가 창문에 비친다.

그림에는 두 번 반사된 사진사 말고 다른 사람은 없으며, 그림에서 사진사는 자신의 사진 원작에 대한 자부심을 피력하고 있다. 어떤 설명적 요소도 없기 때문에 에스테스는 다양한 반사 효과에 완전히 빠져 나중에는 사진을 비망록으로 사용했다. 화면에 사람이 있다면 에스테스의 묘사가 추구하는 정확함을 방해할 수도 있다. 그래서 그의 그림은 이 그림을 제외하고 1978년의 〈도심〉처럼 대부분 사람이 없다.

〈도심〉은 수많은 양식의 빌딩, 두 대의 자동차, 상점 유리창, 그리고 앞서 말했듯이 아무도 없는 교차로를 그리고 있다. 그의 극사실적 그림에는 모든 것이 선명하다. "나는 어떤 것에는 초점을 두고 어떤 것에는 그러지 않는 것을 좋아하지 않는다. 그런 것은 보이는 것을 특별하게 만들기 때문에 피하려고 한다. 나는 당신이 모든 것을 보기를 원한다. 모든 것은 초점이 맞다."

화면 모든 부분에서 초점이 정확히 맞다는 것은 예술가가 여기하는 위계질서의 암시에 대한 저항이며, 추상화의 전방위적 구조를 가진 포토리얼리즘과의 동의어다. 그러나 이것은 에스테스가 아무런 변화도 만들지 않았다는 것을 뜻하지는 않는다. "당신은 그것을 더 진실에 가깝도록 변화시켰다." 더 나아가 그는 단순히 사진을 확대하는 데는 관심이 없었다. 그것이 왜 그가 포토리얼리스트로 표현되는 것에 반대했는지의 이유다. 그의 목표는 사실적 재현이 아니라 '이상적 사실주의'이기 때문이다.

이것은 시각 이미지의 단순한 복제가 아니라 우리 현실과 관계가 있는, 이해될 수 있게 정렬된 구조이다. 그러므로 처음 그림과는 감상자를 사진 출처의 존재를 당연시 여기도록 할 만큼 완전히 전통적으로 속임수 그림같이 환상적이다. 그러나 에스테스가 베니치아나 파리 같은 고전적 모티프의 풍경에서 완전무결함을 만들기 위해 여러 장의 사진 이미지를 결합했고, 이는 부적절한 지각에도 불구하고 설득력이 있었다. 그 결과는 에스테스의 작품을 몇몇 후기 작가들의 추상성과 구분하는 일종의 극사실성, 문자 그대로 거의 '초현실(surreal)'이다.

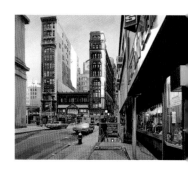

도심, 1978년

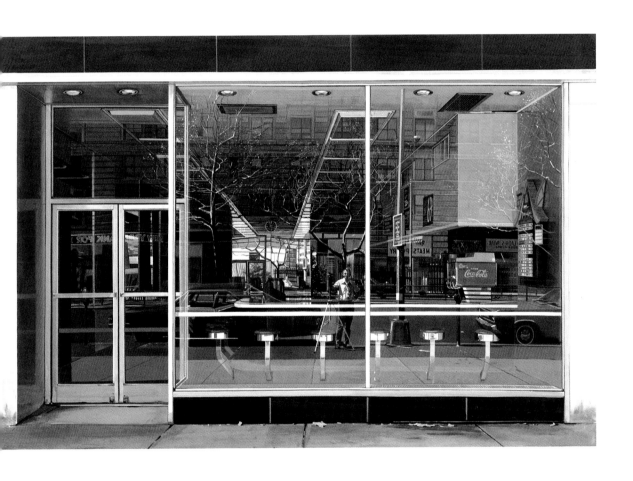

버드 필드 농가의 부엌 벽

Kitchen Wall in Bud Fields' House

사진, 젤라틴 실버 프린트, 17.5 × 22.5cm
개인 소장

> **"나는 사람을 위한 일꾼이다.
> 자연은 예술처럼 날 지겹게 한다."**
>
> 워커 에번스

1903년 미주리 주, 세인트루이스 출생
1975년 코네티컷 주, 뉴헤이번에서 작고

워커 에번스는 소위 다큐멘터리 양식의 선구자였다. 명칭이 암시하듯이 특히 미국의 일상생활 문화를 기록하는 일에 종사했다. 그는 근대 미국을 사진으로 포착하는 일을 50년 동안이나 했다. 그는 1935년에서 1937년까지 나중에 농업안정국(FSA)으로 이름을 바꾼 이 주정책국에서 사진작가로 일했고, 『포춘』지는 작가 제임스 에지와 함께 그에게 앨라배마의 소작농 생활을 담는 제작을 의뢰했다. 이 기록은 1941년에 "이제 명성 높은 사람들을 칭송하자"(『구약』 외전 「집회서」 44장 1절)는 제목 아래 31장의 사진을 담은 책으로 출간되었다. FSA를 위한 이 작품들의 목적은 원자료를 모으기 위한 것이었다.

워커 에번스의 공헌은 단순한 기록을 넘어 언제나 미학적 태도로 피사체를 존중했다는 점에 있다. 1936년의 〈버드 필드 농가의 부엌 벽〉은 에번스가 세부를 이야기하는 감각을 증명하고 있다. 거친 목재, 아마도 건축재 중에서 가장 값싼 전나무 널빤지로 만들어 못질을 한 벽을 볼 수 있다. 벽에는 가족들의 검소한 포크와 나이프, 접시, 두 개의 물컵을 위한 선반으로 세 개의 좁은 판재가 고정되어 있다. 고정된 것은 간단하고, 기능적이며, 또 극도로 간소화되어 있다. 그의 다른 실내 사진에서도 어떤 과도한 장식도 찾을 수 없으며, 가구들도 장식 없이 검소하다. 모든 것은 한때 건설 현장 주변의 울타리였던 널빤지에 붙은 포스터 흔적처럼 보인다.

소작인은 집, 식량, 옷 그리고 지대를 위해 작은 땅에서 일한다. 에번스가 여러 번 초상사진을 찍은 플로이드 버로는 이들 소작인 중 한 사람이다. 거친 작업복에 낡고 더러운 셔츠를 입은 그의 코는 햇빛에 그을렸고, 밝은 색 눈은 반쯤 잠겨 있다. 에번스는 피곤하고 지친 노동자의 얼굴을 매우 명확하게 포착했다. 흔히 사회적으로 수행된 인간 불행의 다른 기록과 달리 이 사진은 유명인사처럼 주공의 이름을 가지고 있어 그가 누구인지 확인할 수 있다.

에번스가 찍은 모든 사진들은 마거릿 버크 화이트가 사용한 암시적 연출에 호소하지 않고 사회적 관심을 기록했다. 예를 들어 그는 멜로드라마 같은 각도와 조명 계획을 비판했는데, 그의 관점에서 그것들은 주인공의 현상을 부적절하게 드러냈기 때문이다. 에번스의 미학적 작품들은 그가 본 것과 그 사물 자체로 구성되어 있다. 그것은 곧 이미 역사가 된 현실을 보는 능력이다. 피사체를 주의 깊게 다룸으로써 나타나는 영원성은 미국 소설가 윌리엄 포크너의 인터뷰에 정확히 표현되어 있다. "모든 예술가의 소명은 순간을 포착하는 것이다. 이것은 인공적인 수단에 의해 생명을 얻고 고정되었다가, 100년 후 이방인이 볼 때 그것이 살아 있던 때로 소환되어야 한다. 언젠가는 죽는 인간에게 있어서 불멸성이란 자신의 존재 너머에 있는 것이다. 그것이 중요하다. 왜냐하면 그것은 언제나 움직이기 때문이다." 워커 에번스는 예술가의 개성을 자신이 추구하는 것과 대립하는 동시에 '다큐멘터리 양식'이라는 꼬리표와도 대립하는 것으로 인식했다.

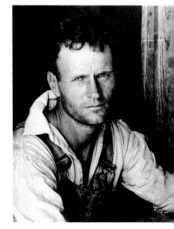

플로이드 버로, 면화소작농, 1936년

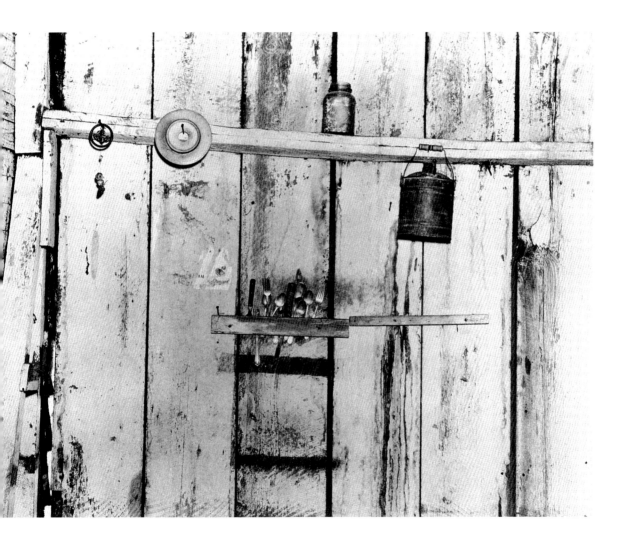

침대, 의자, 춤, 관찰
The Bed, The Chair, Dancing, Watching

캔버스에 유채, 175×198cm
개인 소장

1948년 뉴욕에서 출생

에릭 피슬은 초기 추상 시기를 거친 후 1976년부터 구상적인 그림을 그렸다. 그는 어린 시절을 롱아일랜드 교외에서 보냈는데, 표면적으로는 순탄해 보였지만 그 이면에는 드라마틱한 인생이 있었다. 활동 초기에, 자위하는 소년과 알몸으로 있는 여인의 방에 침입한 도둑을 묘사한 작품으로 물의를 일으켰던 이 작가의 스펙트럼을 키운 건 바로 이와 같은 대조였다.

미국 중산층에 대한 피슬의 관찰은 종종 관음증으로 공격받았다. 〈침대, 의자, 춤, 관찰〉은 1999년에서 2000년 사이에 제작한 15점짜리 연작 중 하나로, 이런 비판에 대한 논평을 떠올리게 한다. 가운데쯤, 붉은 대나무 무늬의 칵테일 의자에 관찰의 대상이자 관찰자인 사람이 앉아 있고, 그의 욕망의 대상은 침실 벽에 그림자로만 보인다. 그녀는 그림의 감상자가 있는 바로 그 지점에서 팔을 머리 위에 올린 채 관능적인 춤을 추고 있다. 그러므로 우리는 이 남자의 시선에 집중할 수 있다. 그의 참여와 체념 사이를 오가는 시선, 그래서 우리는 이 그림을 마치 남성 관점에 대한 비평으로 읽을 수 있는 것이다.

남자의 시선은 외부 지점으로 향해 있고, 동시에 감상자는 그림 뒤쪽에 그림자로 보이는 어떤 것으로 향해 있다. 우리의 상상력은 단지 그만 볼 수 있는 이 남자의 욕정 대상을 형성하기에 여념이 없다. 우리의 시선은 배경에 주인공의 몸짓으로 행동의 암시가 되는 오직 유일한 물건, 침대가 있는 방을 둘러본다.

표현의 층위가 있는 이 그림에는 회화사에서 디에고 벨라스케스(1599~1660)의 〈시녀들〉라는 선배가 있다. 이 그림에서 감상자는 복잡한 시선의 상호교환 현상에 의해 실제 묘사된 주인공의 자리에 서게 된다.

모델을 다루는 방식이나 소도구의 사용을 억제하는 피슬의 방식은 실제의 배치를 간결하게 포착하는 효과를 낸다. 그러나 그 기법은 회화 요소의 중요 레퍼토리를 다루는 것으로 구성되어 있다. 그 요소들은 표현적인 시나리오를 만들어내기 위해 매 시간 새롭게 재조합되고, 감상자가 불안감과 매혹 사이에 흔들리도록 한다. 그 사전에 찍은 사진은 기억을 도와주는 보조장치가 아니라 연상작용을 위해 결합된다. 주인공의 몸짓은 주문에 걸린 것 같은 느낌을 는데, 이것은 한때 익숙했던 냄새가 그렇듯이 기억력을 일깨우기 문이다. 인체와 성적 관심에 대한 피슬의 강박관념은 그가 허락 개성의 표현이고, 자신의 세계와 주변과의 끊임없는 대화이다. 그 므로 논리적으로 모순되지 않는 작품이 창조된 것이다. 그 원천 대해 피슬은 다음과 같이 언급했다. "그림에 대한 내 생각은, 만 내가 항상 품고 있는 범주가 있다면, 그림은 언제나 인생을 따라 하고 인생이 이끄는 곳을 지적해야 한다는 것이다." 피슬의 그림 선택한 주제가 단지 인생의 리얼리티의 작은 부분만 담고 있을지 도, 이야기를 전하고 싶어 한다. 그래서 그의 그림들은 익숙하고 이해하기 쉽다.

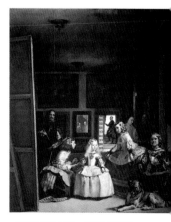

디에고 벨라스케스, 시녀들, 1656년

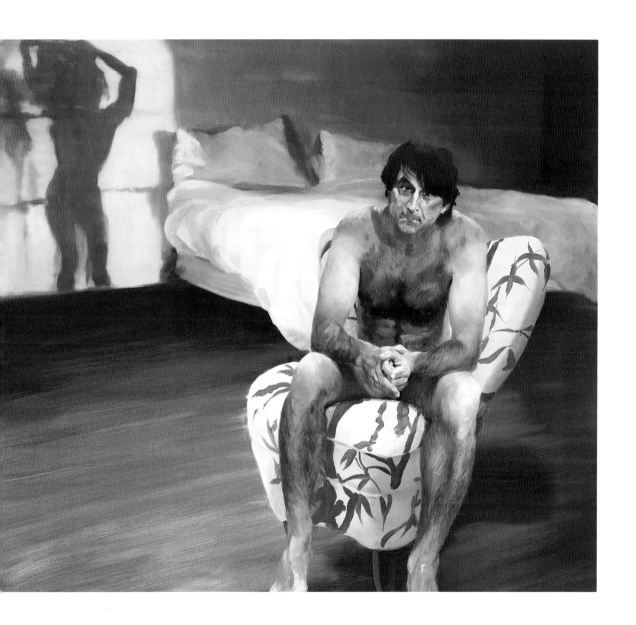

다리를 올린 누드(리 바우어리)
Nude with Leg Up(Leigh Bowery)

캔버스에 유채, 183×228.5cm
워싱턴 D. C., 허시혼 박물관과 조각공원, 스미소니언 인스티튜트, 요셉 H. 허시혼 작품구매기금, 1993

> "내가 그린 초상화가 그 사람과 비슷한 것이 아니라 바로 그 사람이었으면 한다. 모델의 외양을 취한 것이 아니라, 바로 그가 되었으면 한다.
>
> 루시언 프로이트

1922년 베를린에서 출생

지그문트 프로이트의 손자 루시언 프로이트는 베를린에서 태어나, 1933년 가족들과 함께 영국으로 이민을 갔고, 그곳에서 20세기의 가장 중요한 초상화가가 되었다. 미술평론가이자 작가인 로버트 휴즈조차 그를 "현존하는 가장 위대한 사실주의 화가"라고 불렀다.

전통적인 누드화와는 무관한 알몸 초상까지 포함하는 상식을 벗어난 초상화의 범위 확장은 그를 구상화가들 사이에 특이한 작가로 만들었다. 1992년에 그린 〈다리를 올린 누드(리 바우어리)〉는 실존 인물에 대한 프로이트의 전형적인 접근이다. 이 접근은 섬세하게 유사성을 창조하는 것과는 상관없이 예술가적 변형과 상관이 있다. 모델인 리 바우어리는 1994년 33세의 나이에 AIDS로 죽은 전설적인 퍼포먼스이자 분장예술가, 패션디자이너, 그리고 밴드 리더였다. 그는 1990년부터 프로이트의 모델로 활동했으며, 이 예술가는 프로이트를 높이 평가했다. 무용가로서 경력이 있으며 대중적인 퍼포먼스를 종종 했던 이 모델은 프로이트가 주제의 핵심을 포착하는 데 기본으로 삼는 편안한 신뢰를 풍긴다. 왜냐하면 그는 모델에게 결코 자세를 지시하지 않으며, 대신 예술적 조우를 자극하는 모델에 의해 자기 자신이 이끌리도록 했기 때문이다.

바우어리는 바닥이 나무로 된 작업실의 중앙에 누워 있다. 그의 오른쪽 다리는 철제 침대 위 줄무늬 매트리스에 예리한 각도로 구부러져 있지만 긴장은 풀어져 있다. 반면 그의 상반신을 천 더미에 기대고 있는데, 이것은 프로이트 시나리오에서 종종 사용되는 소품이다. 몸은 차분하고 무거우며, 눈은 화가에게로 향해 가능한 한 가장 무미건조한 표현을 하고 있다. 이렇게 성기가 노출된 대담한 묘사는 가식 없는 클로즈업으로 여성의 음부를 보여주는 귀스타브

쿠르베(1819~1877)의 유명한 1866년 작 〈세상의 근원〉을 떠올리게 한다. 그런데 프로이트는 관능적인 매력이 아니라 꾸밈없이 성적인 면이 강조된 육체성에 관심이 있다. 그리고 이 육체성의 가식 없는 뻔뻔함은 감상자로 하여금 그냥 받아들이도록 만든다.

살갗의 색감 처리는 풍부한 그림자와 모든 면에서 상대적으로 거칠게 표현된 표면의 분위기를 분명하게 만든다. 프로이트는 살을 묘사하는 데 만져질 듯한 거친 느낌을 주기 위해 크렘저 바이스(납연의 한 종류)를 높은 비율로 섞었다. 재료로 그림을 강조하는 것은 예비 연구도 없이 시간이 많이 드는 제작과정과 더불어 그림이 살 같아야 한다는 프로이트의 주장을 정당화하는 결과를 낳았다. 이 그림에서 그는 분장을 좋아하는 사람을 가면 없이 그려내는 데 성공했다. 강한 개성, 그 본질이 만져진다.

이 그림은 물론이고 프로이트의 다른 알몸 초상화의 목적은 사진의 시대에 더 이상 당연하지 않은 어떤 것, '존재'를 만들어내는 것이다. "사진의 문화 안에서 우리는 그려진 초상화에 있는 모델의 힘, 즉 검열의 긴장을 잃었다." 사진과 회화 사이의 차이는 "양쪽이 교류하는 감정의 정도다. 사진은 아주 작으며, 회화는 무한하다." 그 조건은 기술, 기억을 위해 사진을 보조로 사용한 회화기법의 기량, 그리고 실제 인물에 대한 오랜 연구다.

귀스타브 쿠르베, 세상의 근원, 1866년

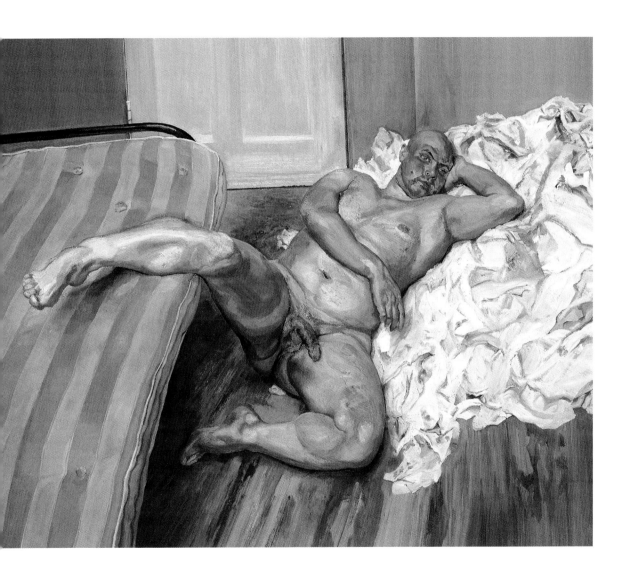

난동 I
Riot I

캔버스에 아크릴, 305 × 416.5cm
뉴욕, 로널드 펠드먼 파인아트의 허락으로 게재

1922년 시카고에서 출생, 2004년 뉴욕에서 작고

1922년 시카고에서 태어난 레온 골럽은 반세기 동안 〈네이팜〉에서 〈베트남〉 연작을 지나 1980년대의 〈심문〉과 〈난동〉 시리즈까지 다양한 형태의 폭력에 항의하는 그림을 그렸다. 〈난동〉은 305 × 416.5cm에 달하는 거대한 캔버스에 형식과 내용을 인상적으로 융합한 작품이다. 주동자 네 명의 거친 폭력은 골럽이 캔버스를 통해 말하려는 것을 반영하고 있다.

네 사람은 모욕을 준 후, 심지어 죽은 후일 수도 있는 정체불명의 희생자 머리에 오줌을 누면서 계속해서 괴롭히고 있다. 예전에 사용된 적이 있기 때문에 아크릴화의 표면은 긁히고 금 가고 색 바랬으며 홈이 파인 흔적이 남아 있다. 캔버스 자체도 완벽하지 않다. 왼쪽 바닥 8분의 1 정도가 찢겨져나가 감상자는 바닥에 누운 희생자의 반만 볼 수 있으며, 마음의 눈으로 나머지를 충족시키도록, 즉 그림 중앙에 막대기를 들고 있는 사람이 바닥에 있는 사람을 때렸을 거라는 추측을 하도록 한다. 이 효과는 화면 왼쪽의 셔츠를 아무렇게 묶고, 입 한쪽에 담배를 물고 서서 자기확신에 차 히죽거리며 감상자를 쳐다보고 있는 사람에 의해 강조된다. 이는 그들이 사디스트적인 행동을 자행하며 즐거움을 얻는다는 사실을 반증한다.

모델들의 이름은 없으며, 획일적인 암적색은 범죄 장면에 대한 어떤 단서도 제공하지 않는다. 골럽은 정확한 사건을 그려내는 데 관심이 없는 듯이 보인다. 그러나 이 그림은 1976년 태국에서 있었던 좌익학생 살인에 대한 사진을 기초로 하고 있다. 원래 13세에서 16세 사이의 소년들이지만 그림 속 등장인물들은 더 나이 들어 보이는 서양인이며, 어떤 인물은 야한 색, 예를 들면 밝은 노랑색 셔츠를 입고 있다. 그러나 여기서 중요한 것은 신문 독자들이 셀 수 없이 많은 이런 기록적 사진을 통해 단련되어가는 특정 상황이 아니다. 골럽은 인간 불변의 폭력을 되새기게 하고, 숙고한 즐거움의 역, 즉 '예술을 위한 예술'이라는 사고방식에 대해 생각하게 한다. 이는 왜 이런 작품들이 예술적 변형으로 순수한 기록성을 잃었음에도 실존하는 사실 묘사로서 읽혀져야 하는가 하는 이유다. 또한 골럽은 자신에 대해 이렇게 말했다. "나는 나 자신을 리포터라고 생각한다. 나는 어떤 사건의 성격을 보도한다. 예술을 특정 시간 문명에 대한 보도라고 생각한다."

1937년 시카고 아트 클럽에서 피카소의 반전 그림 〈게르니카〉를 보았던 그를 골럽의 지지자들은 구상회화의 양심으로 보았다. 비평가는 그의 접근 방법을 선전선동이라고 불렀다. 그러나 주제를 언급하거나 직시하지 않는 그런 예술은 그에게 상상할 수도 없다. 모두가 이해하기 쉽고, 어떤 조화도 보이지 않는 미디어를 통해 대중이 소비하고 있는 폭력 묘사보다도 그의 그림은 더 강력하다. 레온 골럽의 시각은 세월에 의해 누그러지지 않는다.

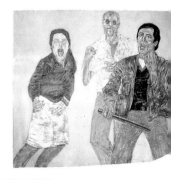

난동 II, 1984년

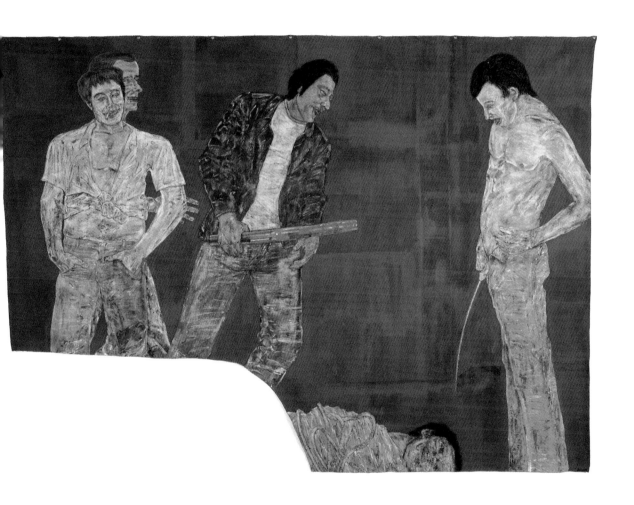

가방을 멘 여자
Woman with Shoulder-bag

폴리에스테르, 합성수지, 수지, 강화 유리섬유, 유채, 옷가지, 가발, 높이 163cm
쾰른, 루트비히 미술관

> "사람들은 사람들을 관찰하기를 좋아하지만,
> 그것에서 죄의식을 느낀다."
>
> 듀안 핸슨

1925년 미네소타 주의 앨릭잰드리아에서 출생, 1996년 플로리다 주의 보카레이튼에서 작고

듀안 핸슨은 미국 중산층과 하층민 조각으로 20세기에 가장 유명한 사실주의 조각가가 되었다. 그는 조각가 조지 그리고(George Grygo)와 함께 독일에 체류하는 동안 폴리에스테르 수지라는 재료를 알게 되었다. 이 재료는 주조기법을 이용하여 일상의 사실성을 묘사하기 위해 필요한 세세한 부분까지 표현 가능하게 했다. 조각이 취하고 있는 자세 — 명상의 굳은 순간 — 때문에 진짜 같을 뿐 아니라, 실물 크기의 1974년 작 〈가방을 멘 여자〉에서처럼 마치 완벽하게 선택된 듯한 소품들, 폴리에스테르 스포츠 셔츠와 돌출된 엉덩이에 잘 퍼진 바지 등 그녀의 옷과 함께 어깨에 걸친 인조가죽 핸드백 같은 액세서리는 너무 익숙하기 때문에 핸슨의 조각은 정말로 진짜 같다.

손을 무겁게 가방 위에 올린, 분명히 지친 상태가 포착된 이 여자의 강렬한 효과는 미술관 관람자가 그녀를 눈높이에서 마주보면서(그녀는 바닥에 서 있다) 문자 그대로 그녀 수준의 사실성을 공유하게 되는 데 있다. 살결의 조심스러운 색칠, 얼굴 주름마다 뿜어나오는 피곤함은 착잡함을 강화하지만, 밀랍인형 쇼를 위해 만들어진 듯한 인식과 충격을 만들어낸 존 드 안드레아의 극사실주의 누드와는 다르다. 감상자는 조각의 물리적 존재를 가까이서 보게 되면 살아 있는 사람이 아니라서 실망하는 것이 아니라 마주한 대상에 동정심을 가지게 된다.

초기 작품에서 핸슨은 실제 같은 감정적 고통을 보다 강조하려고 애썼는데, 예를 들면 미국에서 인종폭동을 심도깊게 관찰한 1967년의 〈난동〉, 뉴욕 노숙자들의 고통에서 뽑아낸 1972년의 〈바우어리〉가 그렇다. 그런데 핸슨이 아무리 표현주의적으로 연출된

그룹과 상황에서 점차 정적이고, 더 정확한 개별 조각들로 발전했다 하더라도, 주인공에 대한 그의 동정은 아직도 만질 수 있을 것 같다. 이것은 현실에 고통을 당하는 것같이 표현된 〈가방을 멘 여자〉에 적용된다. 그녀는 미술관 관람자가 될 수도 있지만 허공을 바라보는 시선, 파리한 안색, 굳게 다문 입, 그리고 빗질하지 않은 머리카락으로 다른 고상한 방문객과는 공통점이 적어 보인다.

다른 조각과 마찬가지로 이 여인도 분명히 그녀의 집이 아닌 이곳 미술관이라는 환경으로 옮겨졌다. 익숙한 것을 새로운 시각에서 보게 하는, 이런 종류의 탈문맥화는 올리버 시버(1966년생)의 사진 〈앨범〉 시리즈의 한 특징이기도 하다. 〈앨범〉 시리즈에서 시버는 사람들을 찍었다. — 대개 특정한 자세를 취하고 있는 스냅샷이다. — 개인적인 환경에서 그들을 분리해내어, 사진으로 찍은 미술관 관람객으로 변화시켰다. 예를 들어, 배경에 중간색을 쓴 〈케이티〉는 움직임이 영원 속에 포착되었기 때문에 언뜻 핸슨의 조각과 비슷해 보인다. 정확함과 사실적인 '포착'의 조합에서 나온 효과, 다른 한편으로 익숙한 문맥에서의 제거는 사회적 결합을 이해하도록 도와주며, 사람이 분리되어 관찰될 때 남은 것에 집중하도록 강요한다. 동시에 사진은 삼차원에서 이차원으로 변했을 때 어떤 지각이 감소되는지 보여준다.

올리브 시버, 케이티, 2003년

아침 해
Morning Sun

캔버스에 유채, 71.4 × 101.9cm
콜럼버스 미술관, 미술관 구매, 호월드기금 1954.031

> "진정으로 내게 영향을 준 것은 없다. 나는 전혀 없다고 생각한다. 모든 예술가는 절대적인 독창성의 핵심을 가지고 있다. 그 자신만의 정체성을."
>
> 에드워드 호퍼

1882년 뉴욕 주의 나이액에서 출생, 1967년 뉴욕에서 작고

1930년대부터 에드워드 호퍼는 '미국 회화의 거인' 중 한 사람으로 인정받았다. 그는 1908년부터 사망하기 전까지 두 번의 짧은 유럽 체류 외에는 뉴욕에 거주하면서 끊임없이 작품을 그렸다.

1952년 작 〈아침 해〉에는 침대 위에서 두 무릎을 끌어당긴 채 차가운 아침빛을 받으며 앉아 있는 여자가 있다. 그녀는 화장과 잘 어울리는 짧은 연어 빛 속옷을 입고, 얼굴은 열린 창문을 향해 있다. 방은 황량하게 비어 있다. 그곳에는 어떤 개인적인 소품, 예를 들면 벽에 걸린 그림 같은 것도 없이 단지 단정한 흰 침대만이 있어 호텔방임을 추정할 수 있다. 이 그림에서 변함없는 호퍼의 회화적 활동 두 가지를 볼 수 있다. 하나는 실내와 실외의 관계이다. 두 공간은 분리되어 있으나, 창문이라는 모티프를 통해 연결된다. 그러나 여자의 시선은 이 창문을 통해 바깥으로 관통하지 못하고 그녀 안에 갇혀 있는 듯하다. 지속적으로 호퍼의 그림에서 발견되는 또 하나는 빛과 그 효과의 중요성이다. "어쩌면 인간이 아닐지도 모른다. 나의 관심은 집의 벽에 비친 햇빛을 그리는 데 있다."

이 그림의 사전 습작에서 보였던 여인의 몸에 떨어지는 빛의 방식에 집중된 그의 관심을 보는 것이 이 그림에서도 가능하다. 방 안은 빛으로 가득하지만 방의 한쪽 면에 햇빛 비친 사각면은 차가워 보이며, 여인의 피부는 표정 없는 탈을 연상시키듯 창백하고 손과 발끝은 붉다. 마치 약한 한기가 그녀에게서 감상자에게로 전해지는 듯하다. 창문 밖으로 물탱크가 있는 벽돌 건물의 강한 황토색만이 유일하게 따뜻한 효과를 만들어낸다. 이와 반대로 그녀는 분리된 순간으로 자신을 몰아넣는 빛의 차가움에 사로잡혀 있는 듯하다.

감각적인 효과를 만들기 위한 색의 사용은 컬러사진의 새로운 미학의 전설적 선구자, 미국 사진작가 윌리엄 이글스턴(1939년생)의 작품에서도 똑같이 찾아볼 수 있다. 1969/70년 작 〈무제(헌츠빌, 앨라배마)〉에는 손에 물컵을 들고 모텔 침대에 앉아 있는 무표정한 사람이 있다. 이곳에는 빈 벽과 사람을 감싸는 풍부한 빛이 있고 남자는 옆모습이 포착되어 있다. 이 장면은 호텔방의 외로움을 표현하는 듯하다.

보이지 않는 것 — 즉 이해하기 쉬운 인간적인 분위기 — 을 보여주려는 목적으로, 보이는 것을 고집스럽게 관통한 것은 호퍼의 사실주의를 잠재의식의 사실주의로 만들었다. 이것은 그림을 읽어내는 데서 드러난다. 미국의 미술평론가 클레멘트 그린버그는 호퍼에 대해 이렇게 말한 적이 있다. "호퍼는 간단히 말하면 나쁜 화가다. 그러나 만약 그가 좋은 화가였다면 아마 위대한 화가가 되지 못했을 것이다." 가시적인 세계를 작업하는 그의 인내심은 뛰어난 기교가 아니라 통찰력과 관계가 있다. 다시 한 번 아침 태양 아래 외롭게 앉아 있는 여인을 오랫동안 보고 있으면, 고통스럽게 비어 있는 방에서 그녀의 두 번째 피부처럼 그녀를 감싸고 있는 자포자기의 분위기를 느낄 수 있다.

윌리엄 이글스턴, 무제(헌츠빌, 앨라배마), 1969/70년

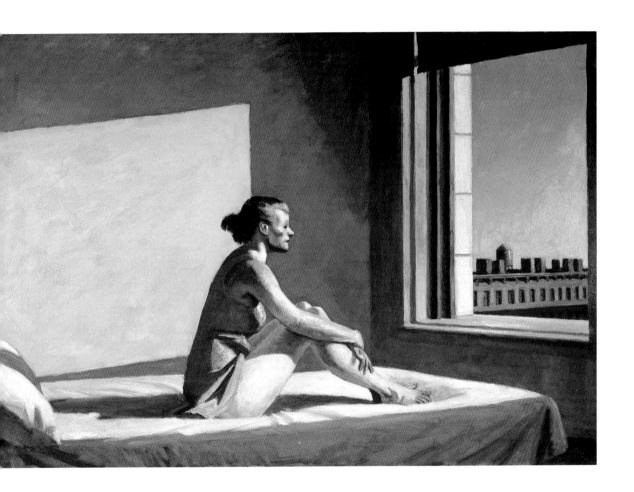

짧은 머리의 자화상
Self-portrait with Cropped Hair

캔버스에 유채, 40×28cm
뉴욕, MoMA, 에드가 카우프만 2세 기증. Jr. 00003.43

1907년 멕시코 시티의 코요아칸에서 출생, 1954년 코요아칸에서 작고

독일인 아버지와 멕시코인 어머니 사이에서 때어난 프리다 칼로는 유럽인들이 자신을 초현실주의자로 여기는 것에 항상 이의를 제기했다. 수많은 자화상을 포함하여 그녀가 그린 신화는 그녀의 현실이었다. 그녀보다 더 드라마틱한 현실을 상상하기도 어렵다. 1925년 그녀는 사고로 심하게 다쳤고, 1954년 확고한 공산주의자로 생을 마감했다. 이젤 위에 있던 그녀의 마지막 그림은 미완성의 스탈린 초상화였다.

거의 모든 자화상에서 칼로는 멕시코 의상과 콜럼버스의 신대륙 발견 이전 시대의 보석을 착용한 모습을 그려 멕시코 토착 사회의 일원으로서 훌륭한 자격을 드러내는 한편, 독특한 패션으로 여성스러움을 드러냈다. 남편 디에고 리베라는 이러한 의상뿐 아니라 그녀의 검고 긴 머리카락에도 가치를 두었다. 1940년 작 〈짧은 머리의 자화상〉에서 칼로는 이런 여성성에 대한 예찬을 제거해버렸다. 주홍색 바닥 위 노란 의자에 남성복을 입은 모습으로 자신을 그렸다. 바닥은 방금 자른 그녀의 검은 머리카락으로 뒤덮여 있고, 이것은 머리카락 소유자의 운명을 가리키듯 그녀의 다리와 의자 주변에서 몸부림치고 있다. 칼로는 여기서 아름다움과 관능성의 상징을 자신에게서 때어버림으로써 전통적인 여성 이미지를 거부하고 있다.

그림 상단에 있는 멕시코 유행가 가사는 그녀가 왜 이 방법을 택했는지 설명하고 있다. "보라, 내가 너를 사랑했을 때 그 이유는 너의 머리카락 때문이었어. 지금 너의 머리카락은 짧아졌고, 나는 더 이상 너를 사랑하지 않아." 이것은 당시 남편과의 결별의 고통을 나타내는 것이지만, 동시에 대단한 자기확신의 표현이기도 하다. 칼로는 가운데를 향해 자란 검은 눈썹 아래 큰 눈으로, 관찰하듯이 감

상자를 바라본다. 육체적이며 감정적인 강렬한 고통을 그림으로 우 엄격하게 전환하며, 고통뿐 아니라 예술을 통한 고통의 정복을 함께 말하고 있다. 그런 그녀에게 관습적 구성이나 원근법은 전혀 중요하지 않았다. 그녀는 세부에 더 관심을 두었다. 예를 들어, 서 주제인 고통과 욕망, 그리고 죽음이 함께 어우러진 살아 있는 한 바닥의 머리카락은 자기발현의 독특한 형태를 만들어내고 있다.

동물이나 무성한 멕시코 재래식물을 함께 그린 다른 많은 화상이나 우화와는 대조적으로 여기서는 지지자가 자신밖에 없듯 여인이 주변과 격리되어 있다. 종종 칼로의 강한 의지에 대해 떻게 그녀가 그런 고통을, 이와 같은 힘을 발산하는 생존의 예술로 승화시켰는지 충격적이라고 말해진다. 프리다 칼로의 인생이 드라마틱하듯 그녀의 그림에는 그 흔적이 배어 있다. 이것은 디에고 베라가 한때 "느슨한 잔인함"이라고 불렸음에도 불구하고, 여성기의 특이한 표현 같은, 성을 포함한 명확한 여성적 주제를 취하고 있다. 육체적이고 감정적인 상태에 대한 통찰력을 주지만, 어떤 르시시즘도 없는 자기표현은 강한 개별적 체계에도 불구하고 난하지 않으며, 각자 자기 운명을 가진 모든 감상자의 시선 앞에 펼쳐진다.

> **"나는 초현실주의자로 다루어진다. 이것은 옳지 않다. 나는 결코 꿈을 그린 적이 없다. 내가 그린 것은 나의 현실이다."**
>
> 프리다 칼로

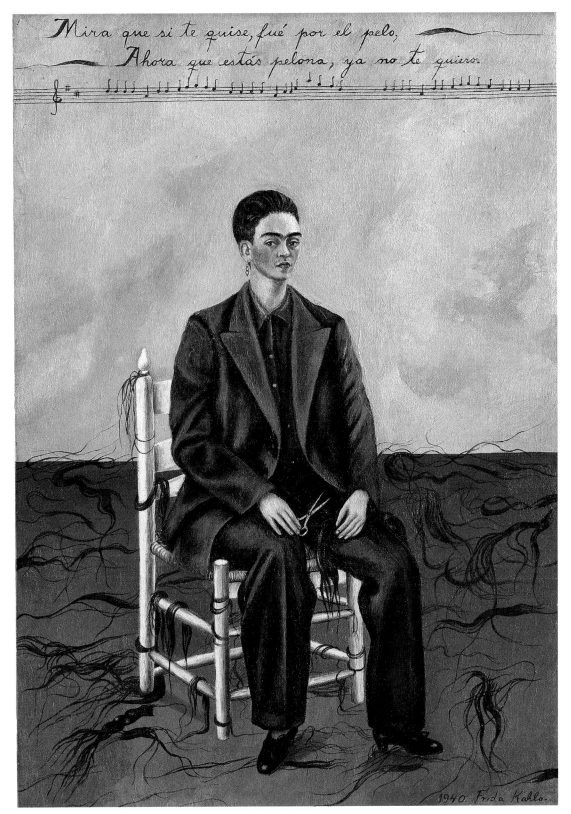

라 살 공작부인의 초상
Portrait of the Duchesse de la Salle

캔버스에 유채, 161×96cm
개인 소장

1898년 바르샤바에서 출생, 1980년 멕시코의 쿠에르나바카에서 작고

폴란드의 애국자 집안에서 태어난 타마라 드 렘피카는 상트페테르부르크로 이주하여 몇 년을 살았고, 러시아혁명 후 다시 파리로 떠났다. 그리고 그곳에서 모리스 드니와 앙드레 로트 아래서 공부했다. 그녀는 처음에 양식화된 조형상을 성공적으로 결합한 '부르주아' 입체주의를 이들로부터 받아들였다. 1938년 그녀는 미국으로 떠났고, 이후 멕시코로 건너가 그곳에서 상대적으로 멜로드라마틱한 사회주의 비평과 추상화로 그다지 성공적이지 않은 항해를 하다 생을 마감했다. 이 '세기의 미술가'에게 1920년대와 1930년대가 전성기였다.

이 시기에 그녀는 차가운, 거의 금속적 스타일의 수많은 초상화를 그려 위대한 예술가적 성공을 자축했다. 입체주의의 추억은 1925년 작 〈라 살 공작부인의 초상〉에서처럼 단지 배경에만 나타난다. 주된 부분은 승마복을 입은 공작부인의 등신대 묘사다. 그녀는 두 다리를 붉은 카펫이 깔린 계단에 올려놓은 채 무심히 서 있다. 도시가 그녀의 눈 아래 위치해 마치 그녀가 도시를 지배하는 듯이 보인다. 얼굴은 화장을 했는데, 심홍색 립스틱은 카펫과 조화를 이루고, 볼은 붉으며, 작은 애교점은 윗입술 위에 선명하다. 오른쪽 팔을 꺾어 손을 바지 포켓에 넣은 반면, 왼팔은 계단 난간이 있는 듯한 그러나 천으로 덮인 곳에 기대고 있다.

이 강건한 포즈는 공간을 지배하는 '남성적' 육체언어로 전통적인 역할 분담에는 맞지 않다. 렘피카는 도상학적으로 전통적인 남성 지배자의 초상화를 옮겨놓고 있다. 작품 속 인물의 엉덩이와 허벅지는 승마코트로 인해 강조되었다. 이 승마코트 꼬리는 넓게 펼쳐져 마치 천막과 같은 형태를 보이는 반면, 왼손은 그녀의 가랑이를 가리키면서 그쪽으로 시선을 끌어당긴다. 게다가 마치 바지는 잘 재단된 듯 오른쪽 다리는 치마처럼 헐렁한 반면, 왼쪽은 허벅지 단단히 꼭 끼어 있다.

비록 그녀의 성기는 덮여 있지만, 분명히 그림 한가운데 있으며 여성의 자기결정적 성의 표시다. 급사 스타일로 짧게 자른 가데 가르마의 짙은 보라색 머리에, 자기확신에 찬 양성적인 여성 전형적 모습으로 그려졌고, 이것은 몇 년 후 마를렌 디트리히에 해 응용되었다. 이 예술가의 사진초상을 보면 그녀가 디트리히처어떻게 자신의 인간성을 신비화하고, 세련되며 자기확신에 찬 활적인 여성의 이미지로 가꿔 나갔는지 알 수 있다.

자기가 꾸민 환상의 조각을 본인의 삶으로 후세에 전해주고 하기라도 한듯, 렘피카는 늘 초상화 주인공이 실재하는 인물이라 주장했다. 그러나 이것은 허구적인 창조이며, 이런 이름의 공작부에 관한 어떤 족보 자료도 없다. 이것은 렘피카 인생의 주요 사상으로, 성에 대해 공격적으로 접근하는 자기만족적 여자의 실체이 상상적 주인공을 렘피카 자신의 상징으로 해석할 수 있을 것다. 한동안 셀 수 없이 많은 불륜으로 가득했던 생활양식은 그녀 아르데코의 상징으로 만들었다.

> **"나의 대상물은 결코 복제되지 않는다.
> 새로운 스타일로, 밝고 빛나는 색채로 창조되고,
> 모델의 우아함은 정확히 표현된다."**
>
> 타마라 드 렘피카

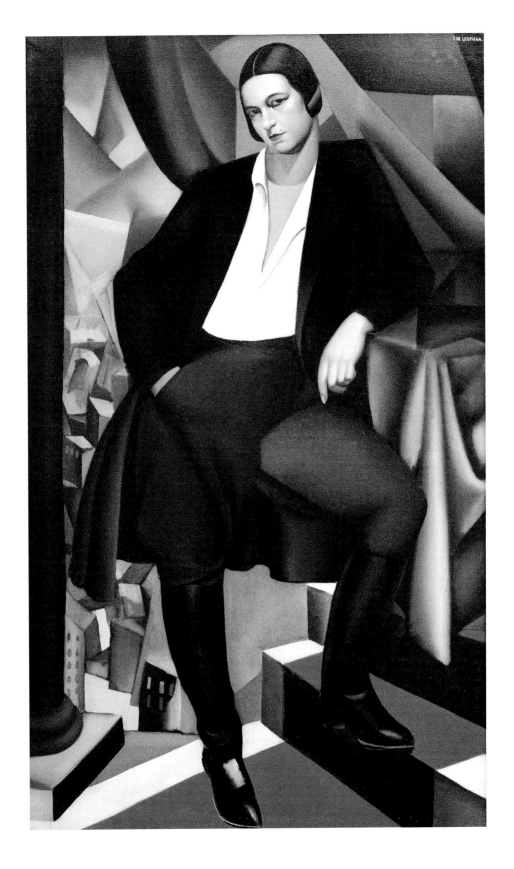

표창
The Commendation

하드보드에 유채, 124.5 × 100cm
베를린, 구(舊) 국립 미술관

1927년 라이헨바흐에서 출생, 2004년 라이프치히에서 작고

볼프강 마토이어는 베른하르트 하이지히와 베르너 튀브케와 함께 소위 라이프치히 학파의 주요 지도자 중 한 사람이다. 라이프치히에 있는 그래픽 및 북아트 아카데미에서 공부한 후 그곳에서 선생님이 되었고, 1965년에서 1974년까지 연구소의 교수로 활동했다.

마토이어는 사회주의에 대한 자신의 임무를 알고 있었다. 그의 많은 그림에는 사실 같은 묘사의 원칙과 한편으로 동독 사회주의에 대한 사회 비판의 균형을 깨려는 의도가 분명히 있었다. 1973년에서 1974년에 그린 〈표창(表彰)〉은 흰 테이블보 위에 잘못 놓인 듯한 튤립이 있고, 그 앞에 눈을 감고 앉은 지쳐 보이는 여인의 초상화다. 그녀의 발은 평행으로 놓여 있고, 그녀의 팔은 아래로 늘어뜨려져 있는데, 이 두 자세는 일종의 단념을 명백히 표현하고 있다.

대부분 동독 비평가들은 그녀를 막 통보를 받고 당황해 하는 평범한 사람으로 보았다. 그러나 공식적인 인정에도 불구하고, 이 시스템에서 개인이 외롭거나 오해된 듯 느끼는 것이 가능한지 의문의 목소리가 담겨 있다. 사실 〈표창〉이 일반적인 상황에 대한 상대적으로 열린 비판으로 보는 것은 어렵지 않다. 화면의 주인공—마토이어의 어머니—은 노동자 계급의 영웅과 일치하지 않으며, 예를 들면 당 서기관 발트 울브리히트가 1953년에 요구한 활기차고 열정적인 '사람들'로 대표되는 무한히 긍정적인 것을 보여주려고 의도하지 않는다.

형식적으로 마토이어의 작품은 신즉물주의의 회상이다. 여인의 얼굴에 있는 주름은 정확히 예리하게 포착되었고, 포즈는 그녀의 심리 상태를 반영하는 듯하다. 그녀는 소외된 듯하며, 감상자의 시선에 반응하지 못하고 있다. 표현의 기능과 개인의 제거라는 모순이보다 더 설득력인 그림을 생각하기 어렵다. 마토이어는 분명히 러한 이중적 의미를 의도했다. "나는 결코 나의 〈표창〉을 '이 작의 존재방식은 이것이다'라고 확신한 적이 없다. 이것은 진실의 편, 어쩌면 특별한 파편이기보다 쉽게 잊혀지는 작은 파편일 것다. 왜냐하면 이것은 진실의 안락한 파편이 아니기 때문이다."

동독에 존재하는 현상을 비판했던 사진작가 에블린 리히터 (1930년생)가 마토이어의 작품에 자극을 받아 제작한 것은 분명회의주의다. 예를 들어, 1960년 그녀의 동독 여성 노동자 시리즈는 그들의 확신인 동시에 그들의 노동 환경에 대한 비난이 있다. 히터의 1975년 사진 〈표창〉에서 두 명의 전시장 관람객이 마토이어의 그림을 등지고 서 있는데, 마치 그녀는 가혹한 현실을 그 그림서 인식하기 때문에 그림을 외면하는 듯하다. 1994년 예술가의 제작원칙으로 공식화했듯이 마토이어의 그림은 명백하다. "예술에는 전환의 효과가 없으며 우리는 이런 신념을 제거해야 한다. 예술은 어떤 일을 인식할 수 있게 한다. 우리는 질문하는 것이 중요한 시대에 살고 있다."

에블린 리히터, 표창, 1975/1988년

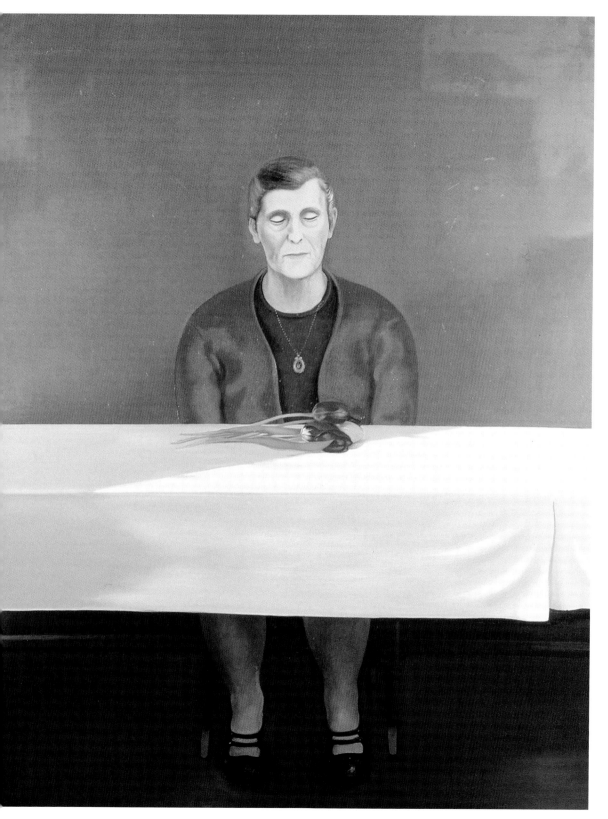

정물
Still-life

캔버스에 유채, 37.5 × 45.5cm
런던, 테이트모던

1890년 볼로냐에서 출생, 1964년 볼로냐에서 작고

조르조 모란디는 작업에서 매우 한정된 주제만을 그렸으나, 그의 능력은 초기부터 알려졌다. 1930년 그는 볼로냐에 있는 아카데미 디 벨레 아르티의 동판화 교수로 임용되었고, 그곳에서 1956년까지 학생들을 가르쳤다.

그는 1940년 50번째 생일 전까지 전 생애를 통해 그린 작품수의 5분의 1도 그리지 않았다. 모란디의 정물화 모티프의 범위는 극히 좁았다. 여기 보이는 1946년 〈정물〉은 다섯 점의 도자기로 그의 작업실에 정물화를 그릴 목적으로 보관하고 있던 병, 꽃병, 접시, 그릇 등에서 나온 전형적인 구성이다. 그는 매우 이른 시기에 이런 모티프들을 가능하면 오랫동안 그의 앞에 놓고자 한 욕망으로 유기적인, 그래서 사라질 수 있는 물건은 없앴다. 그림의 색조는 채색된 하이라이트가 있는 회색조의 창백한 흰색이다. 채색된 하이라이트는 모양과 결합한다. 오른쪽 그릇은 핑크빛이고, 정면 가운데 있는 그릇은 붉은 갈색 줄로 장식되어 있다. 왼쪽 그릇은 위쪽 반이 레몬색이다. 이 그림의 각 모서리는 부드럽고 가벼운 물결 붓터치로 둥글려져 있고, 직선은 사물의 외곽선이나 색의 덩어리보다는 그림 표면의 논리에 순종하는 듯 얕은 호이다.

모란디에게 가장 위대한 정물화가는 장 바티스트 시메옹 샤르댕(1699~1779)이었다. 모란디는 그를 계속해서 인용했는데, 샤르댕은 촉촉하거나 마른 기법에서 대가가 전혀 아니었지만, 두터운 물감으로 그림을 완성했다. 두 사람 다 이전에 다른 화가들이 같은 물건을 그렸던 방식을 잊으려 했다. 모란디 회화의 출발점은 익숙한 것들의 모방이 아니라 거의 묵상적 분위기 속으로 익숙한 것들을 도용하는 것이었다. 모란디는 단색조와 한정된 모티프의 반복이 가지

는 위험을 알고 있었다. "나의 주제는 언제나 다른 대부분의 화가보다 좁다. 그래서 나는 내 자신을 반복하는 더 큰 위험을 가진다. 더 많은 시간과 생각을 다른 주제의 변화처럼 내 그림에 구상하는 데 투여함으로써 그런 위험을 피했다." 마음대로 제한한 색채색과 형태에 대한 그의 순수한 균형은 감상자들을 뉘앙스나 작은 변화에 집중하도록 만든다.

존 버거는 한 논문에서 이때쯤 제작된 그림 중 하나를 본 인을 이렇게 적고 있다. "마치 모란디가 기다리는 동안 사물들이 캔버스에 접근해와서 안착한 듯하다." 그는 모란디를 이제까지 보인 예술가 중 가장 위대한 예술가라고 불렀다. 그의 그림이 불쾌감을 주거나 접근 불가능한 인상을 주지 않는 이유는 그의 표현 능력 때문이다. 변화의 복잡성과 함께, 이것은 비교하는 눈을 훈련시키고 감상자를 아름다움과 멜랑콜리가 가득한 우주로 빠뜨린다.

그의 후배 예술가 조르조 데 키리코는 일찍이 1922년에 도디 회화의 명상적 특성을 알았다. "그의 눈은 믿는 자의 것이다. 는 이런 죽은 것들의 구조를 가장 깊은 자연, 부동성을 위해 보존고 있다. 그것들은 그의 시선으로 더욱 확고해진다. 그의 영원의 선 속에."

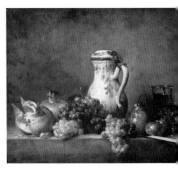

장 바티스트 시메옹 샤르댕, 석류와 포도가 있는 물, 1763년

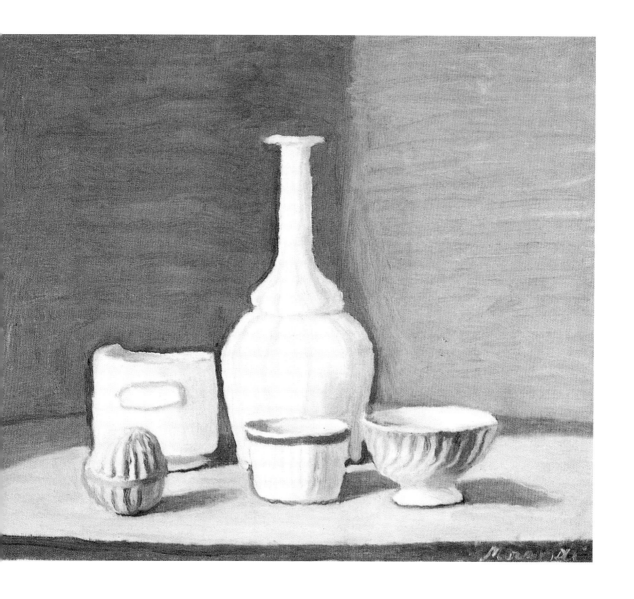

죽은 아버지

Dead Dad

혼합 매체, 20×38×102cm
런던, 사치 갤러리

1958년 멜버른에서 출생

론 뮤엑의 경력은 너무 화려해 거의 사실이라고 하기 어려울 정도이다. 독일 이민자의 아들인 그는 장난감 제작자로 일했으며, 1996년 프리랜서 조각가로 일하기로 결심하기 전, 몇 년 동안 영화와 텔레비전에 사용될 마네킹을 만들었다. 무엇보다도 그가 만든 〈피노키오〉는 진실의 삶은 아니지만 살아 있는 꼭두각시의 전형으로, 이 작품을 통해 그는 국제 예술계에 알려졌다.

1996/97년의 〈죽은 아버지〉는 모든 땀구멍과 털, 그리고 변색을 통해서 말하는 사실주의가 가히 충격적이다. 이 모든 정확성 때문에 이 사람의 모습은 왁스작업이라는 생각이 들지 않고, 잔인함을 연상시킨다. 그러나 그의 죽음에 대한 어떤 충격도 없이 잠재 관람자는 매우 조심스럽게 이 작품에 접근할 수 있다. 이 무자비한 묘사는 뿔 같은 발바닥부터 갈라진 손톱까지 후기 고딕, 특히 한스 홀바인의 1521년 작 〈무덤 속의 예수〉의 충격적인 솔직함을 떠올리게 하지만, 실제 크기가 아닌 102cm라는 길이는(다른 조각은 실제 크기보다 크다) 이것이 진짜 시체일지 모른다는 생각을 사전에 막아준다.

〈죽은 아버지〉의 눈은 감겨 있고, 입은 얇은 선으로 수축되어 있으며, 회색 머리카락은 뒤로 빗겨져 있다. 이 작품에서 다리의 털은 작가 자신의 진짜 털로 조각의 다소 유물적 성격을 말해준다. 몸이 바닥에 뻣뻣하게 누워 있고, 무례하게 그것을 내려다보게 함으로써 우리에게 얼마나 이런 장면이 익숙하지 않은 것인지 깨닫게 해준다. 죽음은 사회적 금기이고, 이 작은 조각은 무엇이 우리를 억압하는지 분명히 깨닫게 해준다. 그 효과는 매우 즉각적이어서, 사람들은 〈죽은 아버지〉를 그가 죽었기 때문에 죽은 것처럼 보인다고 생각할 수 있으나 이것은 무생물 조각이기 때문에 죽은 것처럼 보인다. 이것은 '죽음의 경고(Memento mori)'이며 — 나아가 어떤 것과 비교할 수 없는 외로움의 표현이다.

더 나아가 뮤엑은 놀랄 만한 효과로 기억 속의 조각을 만드는 데 성공한다. 그것은 인생의 특정한 조건과 특정한 감정 상태를 축해서 보여주며, 스스로의 내향성을 통해 우리들의 시선을 바로 앞으로 끌어올린다.

유리섬유-수지 등 다양한 재료를 이용한 작업공정은 많은 간을 요한다. 한 가지 특별한 이유는 뮤엑은 살아 있는 모델과 공작업으로 조각을 만드는데, 작가가 정확한 비율에 따라 작업을 하동안 조각상은 몇 달 동안 진흙 속에 있어야 한다. 그러므로 작업정은 더 이상 모델을 복제하는 것과 관계없기 때문이다. 지금도리의 시각적 기억은 최종 결과에 머무른다. 예를 들어 2001년 베스 비엔날레에서 〈소년〉을 본 사람들은 작가의 〈죽은 아버지〉보그 작품을 더 오랫동안 잊지 못할 것이다. '센세이션 — 사치 컬션의 젊은 영국 예술가들'이란 전시에 처음 〈소년〉이 전시되었을 이 작품의 대중적 여흥 가치는 증명되었다. 그러나 이것은 핵심효과를 반영한 것도 아니고, 뮤엑의 의도도 아니다. "나는 사진이 정하게 할 수 없는 어떤 것을 하고 싶다. 내가 그 표피에 많은 시을 보내더라도 내가 잡고자 하는 것은 내면의 삶이다." 그는 결코 럴듯한 것에 관심이 없어 보인다.

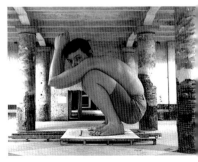

소년, 1999년

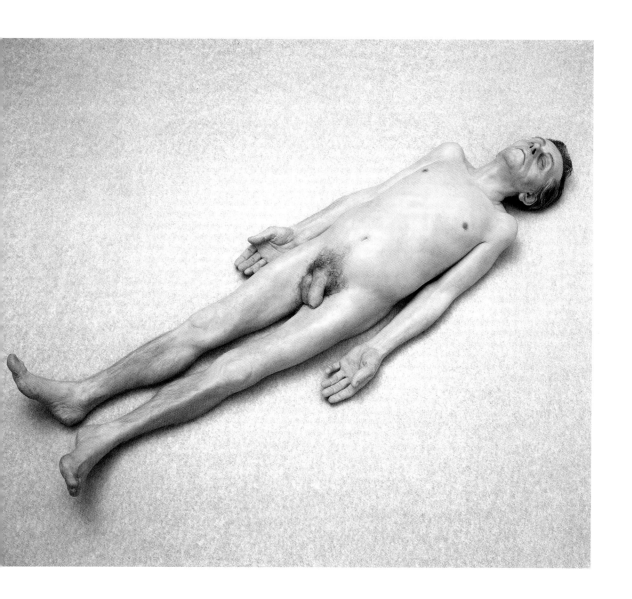

저녁(펠카 플라테크와 함께한 자화상)

Soir(Self-portrait with Felka Platek)

캔버스에 유채, 87×72cm
오스나부뤼크, 펠릭스 누스바움 하우스

1904년 오스나부르크에서 출생, 1944년
아우슈비츠에서 사망

펠릭스 누스바움은 1942년 6월에 자신과 아내 펠카 플라테크를 함께한 자화상 〈저녁〉을 그해 가을, 브뤼셀을 떠나야 했을 때 작업실에 남겨두었다. 그들이 브뤼셀을 떠나야 했던 이유는 벨기에에서의 유대인에 대한 나치 탄압 때문이었다. 나치의 탄압은 소위 '노란별 법령'으로 최고조에 달했으며, 마침내 그들은 전멸 캠프로 추방당했다. 도망치려는 시도는 모두 수포로 돌아갔고 연합군의 진격을 앞두고 총 26개의 추방열차 중 마지막 열차도 1944년 7월 31일 메헬렌의 수송 캠프를 떠나 8월 2일 아우슈비츠에 도착했다. 이곳에서 펠릭스와 그의 아내는 살해당했다.

이 2인 초상화는 그들의 삶에 공포가 가까웠다는 것을 분명히 보여준다. 텅 빈 방안에서 젊은 여자는 옷은 벗었으나 신발과 채색된 목걸이를 착용하고 있고, 왼손에 나뭇가지를 쥔 채 젊은 남자와 팔짱을 끼고 있다. 이 젊은 남자도 상체는 벗고, 바지를 음모의 윗부분이 보일 만큼 열었다. 그는 구겨진 신문 「Le Soir(저녁)」을 밟고 서 있고, 그림에 신문의 제호가 보인다. 이 신문은 독일 군정의 공식 신문으로 나쁜 소식의 전달자였다. 남자 뒤로 난간 위에 깨어진 항아리가 놓여 있고, 트인 벽 뒤로 거리를 볼 수 있다. 거리의 한구석에 젊어 보이는 사람이 팔짱을 끼고 기다리고 있으며, 늙은이는 죽은 나무를 향해 지팡이를 짚으며 걸어가고 있다. 두 모습 다 외로움을 표현하고, 그들의 견고한 윤곽선은 이와 유사한 유실된 표정을 보이는 조르조 데 키리코의 형이상학적 회화를 떠올리게 한다. 두 경우 다 비밀이 일상적인 것, 즉 거리, 일련의 집들 뒤에 숨어 있는 듯 보인다.

누스바움은 여기에 주인공의 특별한 고난의 상징도 담고 있다. 항아리는 수리될 수 없을 만큼 깨져 있고, 여인은 분명 손에 지가 있는 올리브를 들고 있지만 이 희망의 상징을 절망적으로 늘어뜨리고 있다. 남자와 여자 사이 줄무늬 카펫은 구겨졌고, 접힌 부위로 펠카 플라테크는 신을 신은 발로 남편의 맨발을 밟고 있다. 것은 아내의 맨발 위에 신을 신은 남편의 발이 올려져 가정에서 역학관계를 제시했던 중세의 결혼그림에서 발견되는 모티프와 반다. 카펫의 주름과 발의 위치는 아마도 주인공들의 분리된 의견 표현하는 듯하다.

꿈꾸는 듯 순종적인 소녀 같은 얼굴, 그늘진 아몬드형 눈, 성스러운 곡선의 여자와 근육질 몸매의 남자는 다소 어색하게 포하고 있다. 서로 뻗은 팔은 마치 서로에게 지지하는 듯하다. 친밀과 함께 육체적 관계를 통해서 적대적이고 위협적인 바깥세상에 해 서로를 도우려는 이 부부의 태도는 헛되어 보인다. 이것과 상 없이, 크리스티앙 샤드나 안톤 레더샤이트의 작품에는 외부로부의 압력이나 위협에 의한 실패라기보다 성교에 의해 넘을 수 없이성 간의 기본적인 이질감이 있다. 내부 세상과 외부 세상 사이 인과관계를 극명히 보여주는 한편, 적대적인 바깥을 제공하는 벽 구멍은 바깥세상의 압력을 무기력한 내부 공간으로 너무 가까이 져온다.

> **"내가 죽더라도 내 그림은
> 소멸케 하지 마라!"**
>
> 펠릭스 누스바움

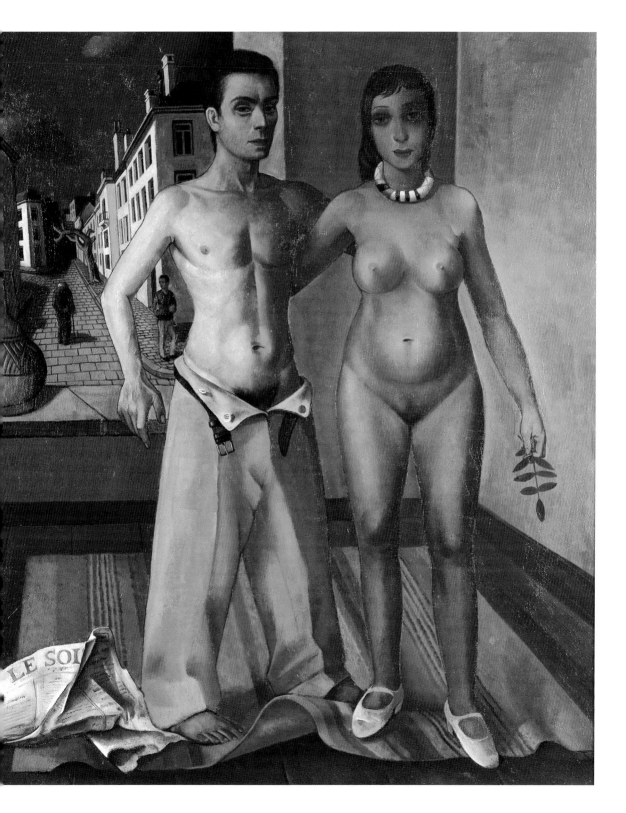

검은 붓꽃 III

Black Iris III

캔버스에 유채, 91.4×75.9cm
뉴욕, 메트로폴리탄 미술관, 앨프레드 스티글리츠 컬렉션, 1969

1887년 위스콘신 주의 선프레리에서 출생, 1986년 뉴멕시코 주의 산타페이에서 작고

조지아 오키프는 1924년에서 1950년대 후반까지 그렸던 꽃그림을 가지고 여성 암시의 영역으로 과감히 나아갔다. 그녀의 그림은 큰 규모로 클로즈업한 식물의 세부를 그렸지만 전통적인 정물화와는 아무 관련이 없다.

1926년 작 〈검은 붓꽃 III〉은 이런 암시적인 꽃그림의 하나로 추상과 구상 사이에 흔들리며, 여지없이 여성의 성기를 연상시킨다. 시선을 안으로 끌어당기는 중앙의 어두운 틈은 섬세한 파스텔 톤의 꽃잎에 둘러싸여 있다. 자제된 물감 사용과 암시적인 음영법으로 우리를 유혹하는 형태에 대한 감각적인 탐구는, 동시대 비평가들을 미학적 균형과 관능적인 효과에 열광하게 만들었다. 오키프는 담배초, 캐모마일, 그리고 소위 앉은부채라고 불리는 식물에도 같은 관심을 보여, 주제가 된 꽃잎들을 거대하게 확대했다. 1962년 그녀는 다소 놀림조로 그 이유에 대해 말했다. "내가 그리려는 꽃들이 나도 몰랐을 만큼 너무나 작아서 누구도 그것을 보려 하지 않는다는 것을 알았다. 그래서 나는 그것들을 거대한 빌딩처럼 크게 부풀려야겠다고 생각했다. 사람들은 놀랄 것이고, 그것들을 볼 것이다. 그러자 사람들은 정말 그랬다."

유명한 사진작가이자 미국에서 아방가르드한 유럽 미술의 후원자였던 남편 앨프레드 스티글리츠가 찍은 그녀의 얼굴과 몸 사진도 마찬가지로 허식 없이 감각적이다. 섬세하고 거짓 겸손이 없기 때문에 이 그림들은 그림의 미학적 순수성을 훼손하지 않은 채 보여지는 것으로 압도된다. 오키프는 스티글리츠의 사진이 자신의 개성을 발견하고 자신이 원하는 것을 그리는 데 이용할 수 있도록 해주었다고 말했다. 반면 스티글리츠는 그녀의 표현에서 하나의 성에 국한된 본질을 보았기 때문에 오키프가 특정한 주제에 고정되기를 했다. 그런데 오키프는 자신이 꽃그림으로 고정되어간다는 것을 알고, 스티글리츠의 충고에 저항하며 마천루와 같은 남성적인 모프 등 다른 주제로 방향을 전환했다.

1925년에서 1930년 사이 그녀의 도시 풍경은 드라마로 가깝다. 1933년부터 뉴멕시코에 살다가 떠났다가를 반복했고, 19년에는 영구히 정착했다. 단층지괴의 산과 뼈와 해골 조각과 함께 풍경은 그녀 생애 후반에 끊임없는 자극의 원천이 되었다. 그녀 기법은 언제나 한편으로는 조용히 인식할 수 있는 몸짓이고, 또 른 한편으로는 환원이다. 마치 그녀의 개성이 그림에 표현되는 동에 그림에서 사라지는 것과 같다. 예를 들면 그녀는 자신의 유채품 앞쪽에 사인을 한 적이 없다. 오키프는 1946년에 뉴욕 MoMA서 회고전을 연 최초의 여성 화가였다. 98세의 나이로 생을 마감 때까지 변함없는 생애의 작품을 남겼으며, 그의 명성에는 부족함 없었다.

"어떤 것도 사실주의보다 사실적이지 않다.
세부묘사는 혼란스럽다.
오로지 선택하고, 생략하고, 강조하면서
사물의 본질로 나아가는 것이다."

조지아 오키프

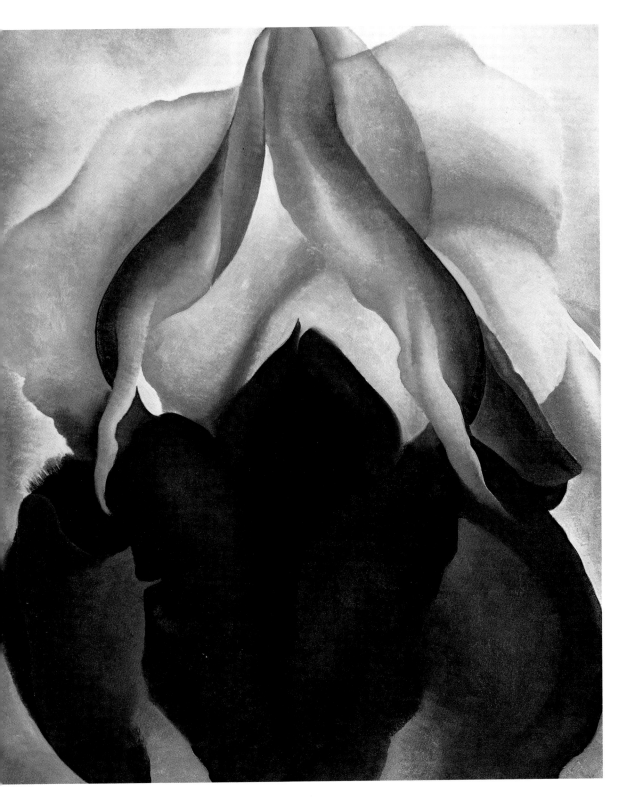

임스 스툴 위의 여자 모델
Female Model on Eames Stool

캔버스에 유채, 122 × 152.5cm
뉴욕, 애덤 갤러리의 허락으로 게재

1924년 피츠버그에서 출생

필립 펄스타인은 1960년부터 그만의 독특한 초점의 누드를 그리기 시작했다. 1978년의 〈임스 스툴 위의 여자 모델〉은 몸 전체가 반짝이며, 부분부분을 세심하게 그린 펄스타인 양식의 고전적인 예다.

임스 스툴은 그 자체가 디자인의 고전이다. 그 위에 앉은 여인은 얼굴과 어깨가 화면 윗부분에서 잘려나갔다. 바닥에는 붉고 푸른 기하학적 문양의 카펫이 깔려 있고, 이 카펫은 회색조의 흰 바닥 일부를 덮고 있다. 여인의 오른쪽 무릎과 왼발은 그림 밖으로 조금씩 잘려나간 반면, 힘줄이 돋은 그녀의 손은 오른쪽 발목에 놓여 결국 그림 가운데에 위치하고 있다. 손 위의 다소 돌출된 핏줄은 나머지 그녀의 몸이 매끈하고, 복부가 단단하고 근육질이어도 그녀가 더 이상 젊은 여인이 아님을 시사한다. 음모가 조금 보이고, 그녀의 피부는 음모의 색을 받은 가죽의 검은색에 대비되어 더욱 창백하다.

그림임을 감안하지 않는다면 이런 묘사에서 사람들은 성적인 효과를 생각할 수 있으나, 이 경우는 아니다. 그 묘사가 매우 객관적이며 명확해 다른 친밀한 긴장이나 성적인 흥분을 느낄 수 없다. 이것이 펄스타인의 의도이며, 그는 모델에게 전혀 개인적인 관심이 없었다. "앉아 있는 사람의 인간성은 어쩌면 그의 특별한 형태로부터 반영될 수 있겠지만, 나는 그의 인간성을 그리려고 하지 않는다."

묘사의 주요 특징은 인공적인 밝은 빛인데, 이 빛은 그림에서 따뜻한 느낌을 제거해주고 있다. 펄스타인은 주제에 주관적인 시선을 주기 위해 이런 배치를 하고, 잘라내는 기법을 사용했듯이 이런 빛을 사용했다. 포토리얼리스트들과는 달리 그는 오랜 시간 관찰에 전념했다. 그는 포토리얼리즘 작품들을 한때 사진의 원형으로 만든 단순한 기계적 반복으로 간주했으며, 그의 눈에는 사진의 원형이라는 것이 인간적이지 않기 때문에 찍을 필요도 없는 것이었다. 이 모델의 움직임, 즉 근육의 수축 같은 형태의 반복되는 작은 움직임의 결과는 그의 작품을 하나의 도전으로 만드는 긴장감을 제공한다. 앉아 있는 사람의 인체구조 해부를 포함하여 오랜 시간을 모델과 보낸 결과, 육체적인 표현이 매우 정확하게 묘사되었다. 이것은 포토리얼리스트들의 변형이나 표현주의적 왜곡과는 상관이 없다. "나는 표현주의적 예술이 입체주의적 해부와 왜곡에 의해 고통당하고 괴로워하는 상황에서 이 모습을 구해냈다. 다른 한편으로 이것을 포르노와 그들이 성적인 암시를 위해 쉽게 이용하는 것들로부터 구해냈다. 나는 자연의 다른 형태 속에서 그 고유의 존엄성을 허용하는 모습 그 자체를 그려냈다." 그림이 항상 잘려나가고, 종종 모델의 얼굴을 볼 수 없다는 사실은 모든 것이 평등한 상태를 암시할 뿐 아니라, 선택은 화가 자신의 것이고, 그가 그림을 결정한다는 것을 암시한다. 이 탈감정적인 누드는 그들의 근접성으로부터 긴장을 이끌어낸다.

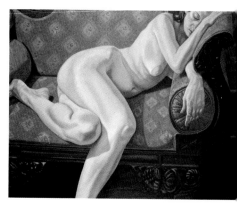

엠파이어 소파에 기댄 여자 모델, 1973년

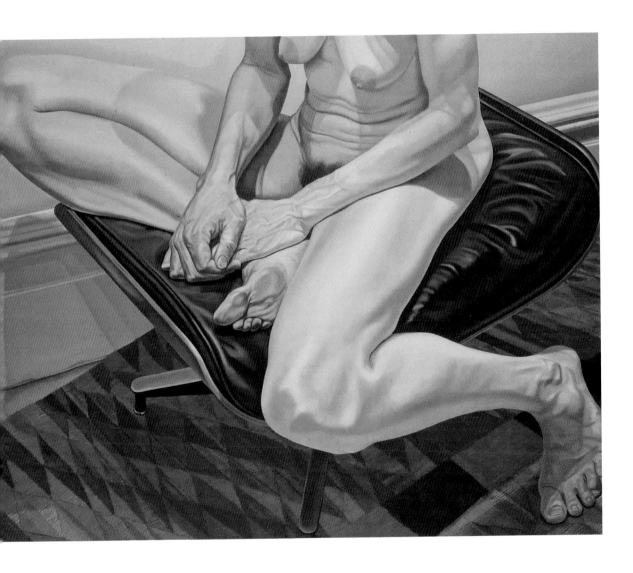

소녀 테니스 선수
Girl Tennis-player

캔버스에 유채, 100×80cm
뮌헨, 피나코테크 데르 모데른

1892년 쾰른에서 출생, 1970년 쾰른에서 작고

안톤 레더샤이트는 1925년 만하임 미술관에서 열린 '신즉물주의'전에 마술적 사실주의의 지도자격 주요인사로서 쾰른에서 참가한 유일한 화가였다. 처음 작가 활동을 시작할 때, 막스 에른스트가 쾰른을 중심으로 한 다다 그룹에 들어가기 전에 다양한 현대미술의 가능성을 시험했고, 그다지 오래되지 않아 구조적 작품을 그렸다.

비유적인 그의 그림에는 그의 자서전과 회화의 세계가 무겁게 혼합된 것처럼 보인다. 1921년 레더샤이트는 고독한 커플이라는 주제를 발견했고, 그 다음해까지 이 주제로 시간을 보냈다. 그해 그린 것으로 보이는 원형적 그림 〈조우 1〉은 소실되었다. 아우구스트 잔더가 그의 첫 부인, 마타 헤게만과 함께 있는 초상화를 본 사람은 누구라도 수많은 자화상과 커플 그림에서 중산모자를 쓴 사람은 전형적인 복장으로 고독함을 표현한다는 것을 알 수 있을 것이다.

1926년의 〈소녀 테니스 선수〉는 〈바의 누드〉, 〈그네 위의 누드〉, 〈곡예줄 누드〉 — 이 그림들은 소실되었다 — 를 포함한 일련의 스포츠 시리즈 중 하나이다. 주제인 벗은 몸은 기념비상처럼 힘이 넘치는 젊은 여성의 자세로, 그리고 이전에 테니스 라켓은 잡아본 적이 없는 분명한 자세는 조각처럼 표현되었다. 반면 완벽하게 정장을 차려입은 중산모를 쓴 남자는 배경인 테니스 코트 밖에 좀 떨어져 있고, 울타리로 인해 소녀와 격리되어 있다. 바로 1926년에 레더샤이트는 "머리를 덮을 수 있는 유일한 것"으로 모자를 다루었고, 슈트와 함께 일종의 유니폼으로 표현했다. 이것은 개별성을 교체될 수 있는 것으로 만들었다. 그의 얼굴 표정은 심하게 단순화되었으나 레더샤이트의 전형적인 자기표현의 관점에서 곧 그의 자화상이라는 것을 추정할 수 있다. 비정상적인 상황 속에서 손이 보이지 않는 관찰자와 사물 같은 여인 사이의 긴장감은 꿈같이 관능적인 분위기를 만들어내고 있다.

레더샤이트의 회화적 언어는 1910년과 1920년 사이에 만들어진 형이상학적 회화 작품에서 영향을 받았는데, 그는 그 작품들을 잡지 『발로리 플라스티치(Valori Plastici)』를 통해서 보았다. 이것들에서 얻은 소외된, 조각된 인형(이탈리아어 manichini=model)의 모티프가 있는 삭막한 분위기는 자기의지가 없는 모습, 만들어진 고전적 그림 기법과 구성 등 조르조 데 키리코의 작품에서 그 예를 찾을 수 있다. 레더샤이트는 굳은 표정을 취했으나, 그들에게 각각 개인적 특징을 부여했다. 그런데 레더샤이트의 그림에는 현실과 상상의 세계가 혼합된 것처럼 보인다. 젖꼭지도, 음모도 없이 조각된 듯 그려진 쇼윈도의 인형 같은 알몸 때문에 혼돈이 생긴다. 레더샤이트는 어떤 종류의 낙관주의와도 멀리 떨어진 듯이 보인다. 두 인물의 복장 사이의 거리감과 상이성은 그들의 고독에 희망이 없어 보이게 만든다. 그리고 진실한 인간 해방을 위한 것이 아니라, 새로운 형태의 테러를 준비하고 있는 강한 여인의 표현형에 좀처럼 사라지지 않는 의혹이 존재한다.

나치의 '퇴폐미술' 캠페인과 프랑스로, 또 스위스로의 망명으로 1920년대와 1930년대의 레더샤이트 작품은 거의 남아 있지 않다. 전쟁 후 그는 구상 미술은 현대적이지 않다는 예술 사상의 유행으로 괴로워했다.

자화상, 1928년

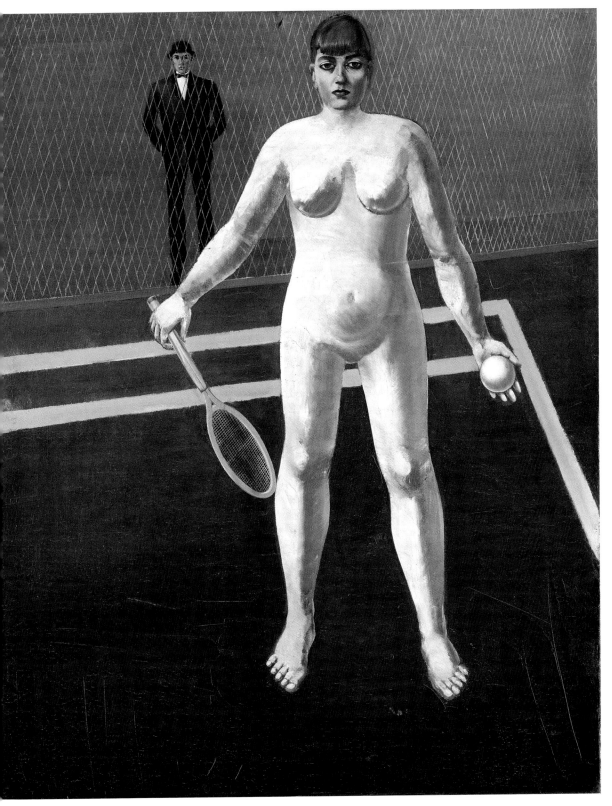

죽은 여인 1-3
Dead Woman 1-3

'1977년 10월 18일' 시리즈 중 일부, 캔버스에 유채, 62×67cm, 62×62cm, 35×40cm
'게르하르트 리히터—1977년 10월 18일' 전시의 설치 장면, 하우스에스터스 미술관, 크레펠트 1989

1932년 발터스도르프에서 출생

게르하르트 리히터는 드레스덴의 예술 아카데미에서 공부하기 전 치타우에서 광고 예술을 공부하고 무대예술가로 활동했다. 그 후 1961년 동독에서 서독으로 망명하여 뒤셀도르프의 예술 아카데미에서 계속 공부했고, 나중에는 이곳에서 교수로 오랫동안 재직했다.

리히터가 1960년대부터 찍은 거의 6000장에 이르는 사진 목록집 『아틀라스(Atlas)』는 그의 사진-회화를 위한 모티프 창고가 되었다. 사실적 편린들의 확고한 증거의 주요한 임무는 우연의 도상학과 관계 있는 듯이 보인다. 그러나 이 모티프가 언제나 순수한 것은 아니다. 시각적 기초 문화의 그림 축적은 1988년 15점으로 이루어진 연작 〈1977년 10월 18일〉로 명명된 9개의 모티프와 같은 주제를 포함하고 있다. (이는 모가디슈에서 납치된 독일 비행기에 대한 독일 특수부대의 후폭풍이 있던 바로 그날을 말한다. 납치된 실업가 한스 마틴은 '적군파' 테러리스트에게 살해를 당했고, 감금되었던 그룹의 일원 바더, 엔슬린, 라스페는 슈투트가르트 근처의 슈탐하임 감옥에서 자살했다.) 이 이미지들은 우연으로 이해될 수 없고, 오늘날까지 논쟁되는 주제를 제공하는 실제적이고 감정적인 복합체다.

그림은 언론과 정치 사진을 기초로 하여 흑백으로 그려졌다. 이 그림들은 사진을 촉발 매개체로, 결국 기록된 사건으로(이 경우에 조금 일찍 적군파의 다른 지도자인 울리케 마인호프가 베를린 감방에서 목을 매 자살한 것이다.) 암시적인 권력을 펼치고 있다. 그러나 때로 인지할 수 없는 것으로 이끄는 얼룩이 회화는 선택된 기술이라는 것을 강조했다. 십대로 표현된 울리케 마인호프의 초상화 옆에 〈죽은 여인〉 삼면화가 있다. 같은 샷이 세 번 사용되었다. 마인호프의 상반신은 바로 누워 있고, 그녀의 목은 다소 뻗어 있다. 그림은 왼쪽에서 오른쪽으로 가면서 점점 작아지고 있으며, 세 작품 모두 그녀의 목에 교살한 흔적이 보인다. 가운데 그림은 정사각형으로 아졌는데, 다른 그림에서 명확한 표시를 찾으려는 덧없는 노력을 다가 이 그림으로 눈을 돌리게 된다. 이 연속 그림이 그들의 주장을 다룬 것이 아니라는 전제에도 불구하고, 리히터는 이 슈탐하임에 자행된 수감자의 죽음을 그들이 믿었던 사상의 권력 때문에 일어 예외적인 불행으로 묘사했다. 결국 이것은 예수의 도상, 예를 들어 홀바인 그림의 죽은 예수, 모든 의혹을 초월한 희생 또는 순교를 상케 한다. 크레펠트의 하우스에스터스 미술관에서 리히터는 다음과 같이 적었다. "이 치명적인 사실성, 이 비인간적인 사실성. 우리의 혐오. 무능. 실패. — 이것이 내가 이 그림들을 그린 이유이다. 리히터의 중얼거림과 함께 모순은 커져간다.

독일에서 이 시리즈는 구매자를 찾지 못했다고 한다. 바더마인호프의 전설을 회상시키려는 시도는 단지 지각 있는 기념품으로 전환되었고, 그 나라에선 인기가 없었다. 리히터가 그림에 남긴 회색 베일로 흐리게 하기는 일종의 평등화로 해석할 수 있다. 그러나 이는 또한 테러리즘에 대한 우리의 접근을 거부하는 특징으로 볼 수 있으며, 결국 소외를 환기시킨다. 리히터의 역사와 현재에 대한 예술적 조우는 대중매체 사진의 분석으로 이루어졌다. 회화로서, 그의 작품들은 사실성과 그것들이 기초로 삼은 사진과 반드시 구분되어야 한다. 이는 우리 세대에 감상자의 역할로 적절한 태도를 요구하는 과묵한 역사화의 드문 예를 제시하고 있다.

> "오늘날 내가 어떻게 그릴 수 있겠는가?
> 게다가 무엇을?"
>
> 게르하르트 리히터

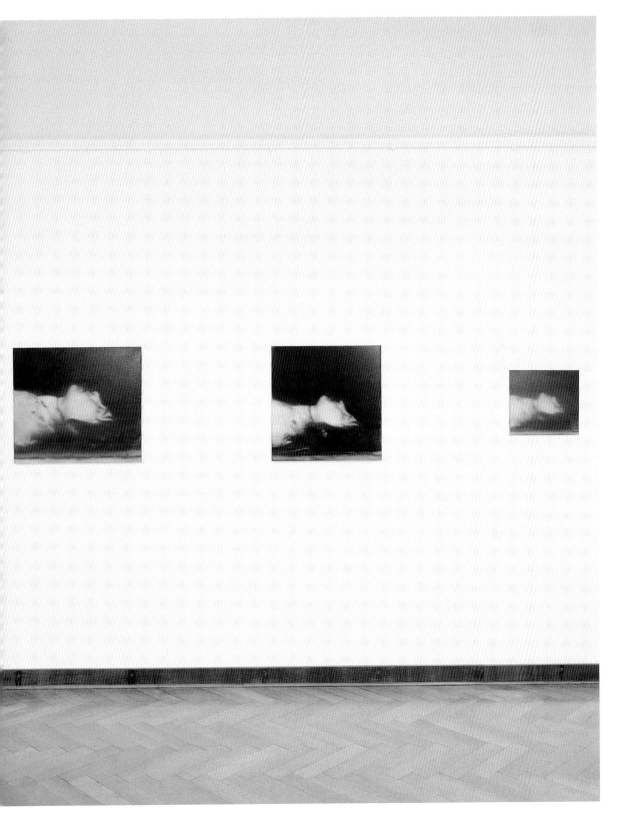

디에고 리베라 Diego Rivera

디트로이트의 공업, 또는 사람과 기계
Detroit Industry, or Man and Machine

벽화, 남쪽 벽, 네 벽은 각각 5개, 8개, 7개, 7개의 패널로 나뉨. 그림 면적 433.63m²
디트로이트 아트 인스티튜트, 에드셀 B. 포드 기증

1886년 과나후아토에서 출생, 1957년 멕시코 시티에서 작고

20세기 초 멕시코의 가장 중요한 화가, 디에고 리베라는 이웃한 미국에서도 유명해져 몇몇 도시 — 샌프란시스코, 디트로이트, 뉴욕 등 — 의 거대한 벽화 디자인과 제작을 주문받았다.

1932년 리베라는 에드셀 포드가 회장으로 있는 디트로이트 예술위원회에, 디트로이트 미술관 안뜰에 〈디트로이트의 공업, 또는 사람과 기계〉라는 주제의 벽화를 만들기 위해 초대되었다. 시의회 예술갤러리의 감독 중 한 사람이 그를 "힘 있는 서사적 양식의 회화를 만들어내고, 우리가 살고 있는 세상 — 전쟁, 폭동, 싸우는 사람들, 희망, 실망, 유머, 그리고 속도감 — 을 적절히 표현해내는 현재 작업하는 유일한 사람이다"라고 했기 때문이다.

같은 해 4월, 리베라는 수백 장의 스케치를 하고 각 생산 현상을 연구하면서 벽화 준비를 시작했다. 이 과정은 회사의 공식 사진작가들과 논의되었고, 벽면을 그리는 과정은 1932년 6월에서 1933년 3월까지 진행되었다. 이 작품에 대한 리베라의 열정은 대단해 1만 달러 계약으로 합의된 남쪽과 북쪽 100평방미터의 벽뿐만 아니라, 사람과 기계의 관계를 완벽하게 재현하기 위해 네 벽면 모두를 그릴 준비가 끝났다고 발표했다.

리베라는 작은 동벽과 서벽에 인간의 삶과 기술의 근원, 즉 새로운 해상과 공수의 기술을 그렸고, 기념비적인 남쪽과 북쪽 벽화에는 대부분 V8엔진 공장과 새 포드 자동차의 차체 조립작업을 할애했다. 당시 몇 달 전부터 포드 자동차가 처음으로 조립 라인에서 나오고 있었다. 남벽의 공장 홀 묘사는 포드가 소유 공장에 대한 리베라의 연구를 바탕으로 이루어졌고, 특히 리버루지 공장은 찰스 실러에 의해서도 기록되었다. 벽화라는 매개를 통해 리베라는 놀라운 낙

관주의적 기계 시대의 미학을 창조했다. 마르크스주의 신념의 작 관점에서 자본주의 산물의 장소에 대한 표현은 매우 긍정적이고, 는 그곳이 리베라에게 대단히 매혹적이었다는 것을 증명했다. 이 간과 기계의 상당히 조화로운 조합은 실업, 파업, 공동급식 등을 반한 대공황기 노동자의 실제 상황을 반영하는 것은 아니다. 193 년 포드 자동차의 생산은 1929년의 겨우 5분의 1 수준이었다.

이 벽화는 이탈리아 르네상스 벽화와 콜럼버스의 신대륙 발 이전의 조각 '대지의 신'에 대한 연구를 기초로 대칭과 당당한 형 를 서사적 방법으로 섞은 리베라의 개인적 양식으로 그려졌다. 중 의 생산기계와 아스텍의 지모신 코아틀리쿠에의 유사성은 충격적 다. 디트로이트에서는 에드셀 포드가 벽화에 대한 대중들의 공격 맞서 리베라를 방어하는 공식 성명을 냈지만, 뉴욕의 록펠러센터 화는 별로 운이 없었다. 뉴욕에서는 레닌 초상화를 덧칠해 없애자 것을 리베라가 거부함으로써 큰 논쟁이 일었고, 벽화는 파괴되었다

"나는 많은 작품을 그렸지만, 내게는 여전히 그리고 싶은 것이 무엇인지 알려줄 최소한 넷 이상의 삶이 필요하다."

디에고 리베라

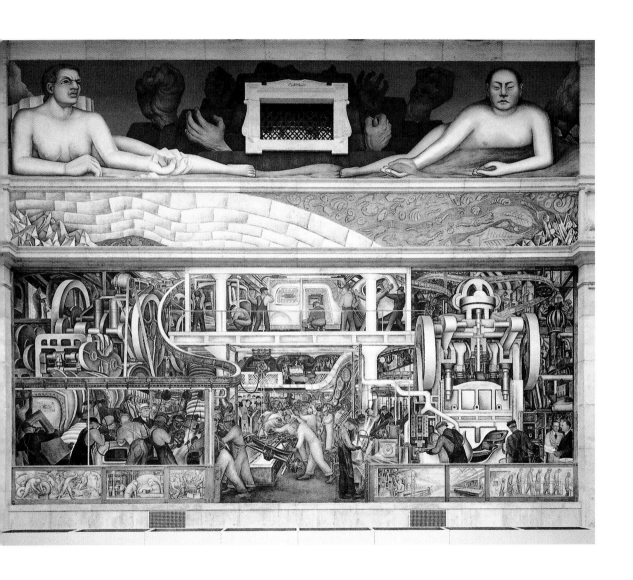

모델과 자화상
Self-portrait with Model

나무에 유채, 76×61.5cm
개인 소장

1894년 미스바하에서 출생, 1982년 슈투트가르트에서 작고

크리스티안 샤드는 신즉물주의 지도자 중 한 사람으로 간주되며, 빌란트 슈미트는 그를 "일찍이 있었던 사실주의와 신즉물주의를 구분하는 '차가운 시선'의 원형 소유자"라고 했다. 샤드는 1920년대에 1927년의 〈모델과 자화상〉을 포함한 자화상들을 통해 사회와 동떨어진 특정 계급의 분위기를 잡아냈다. 이 그림은 예술가가 영원한 전설을 형성한 시기의 것이다. 또한 이때 독일군 입대를 피하기 위해 스위스에 머물면서, 그는 1919년에 빛에 예민한 사진 감광판을 이용하여 윤곽선 그림의 제작 과정을 발전시켰다. 이것을 트리스탄 차라가 '샤도그라프'라고 명명했으며, 샤드에게 명성을 가져다주었다.

사진식의 보는 방법도 샤드의 그림에 영향을 주었다. 커플 뒤로 부분적으로 보이는 도심 — 빌딩의 윤곽선이 얇은 커튼을 통해 그려지고 — 은 세상을 포착하기 위한 방법으로써 사진에 대한 연구 결과로 이해될 수 있다. 또한 그림에서 인물과 사물의 정확한 묘사도 그렇다고 말할 수 있는데, 예를 들면 이 상황에서 여인 뒤의 성적 관계의 표시인 난이 매우 세심하게 묘사되어 있다.

화면 앞쪽 화가의 상반신에는 특히 두 가지 특징적인 것이 있다. 특이한 그의 눈길, 이는 그림의 바깥을 직접 바라보는 것 같기도 하고, 또 감상자를 바라보는 것 같기도 하다. 그리고 녹색 셔츠로, 그 아래로 가슴털 한 올 한 올이 비쳐 그의 벗은 몸을 한층 강조한다. 벗겨진 침대 커버는 여인의 살색과 대조되어 그림에서 긴장감을 더하고, 피렌체의 마니에리스모 화가인 폰토르모가 그린 제단화의 섬세하게 비치는 속옷을 기억나게 한다. 이 남자는 분명히 침대 가장자리에 앉아 있으며, 그림 가장자리에서 잘려나간 붉은색 스타킹과 손목의 검은 리본에 의해 알몸이 강조된 여인의 옆얼굴을 볼 수 있다. 감상자의 시선은 그녀의 가는 왼손가락을 따라 내려오지만 부는 남자의 몸에 가려져 있다. 뾰족한 코의 아집 있어 보이는 그의 얼굴은 상처(sfregio), 즉 격정적인 남편이나 연인에 의해 질투 상징으로 남겨진 칼자국이 특징이다. 샤드에 의하면, 이탈리아 여들은 얼마나 열정적으로 사랑을 하는지 그 상징으로 이런 흉터를 지고 있다고 한다.

그런데 이 그림에는 열정은 거의 없고, 은밀함만이 느껴진다 엉클어진 침대는 증거를 보여주는 것 같고, 그 분위기는 냉담하 차갑다. 이것은 샤드가 원하는 퇴폐적인 풍경으로, 명백히 1920대 특권 계급의 시대정신을 정확하게 포착하고 있으며, 어떤 특별 상황을 그린 것으로 생각할 필요는 없다. 그는 그림에 자신을 직에 기인한 상징으로 묘사했지만, 오늘날 감상자들에게 이 그림은 전적인 정확함, 성교 후의 소원함으로 이해될 수 있다.

"욕망은 내가, 영원하기를 바라는 유일한 사기이다."
발터 제르너

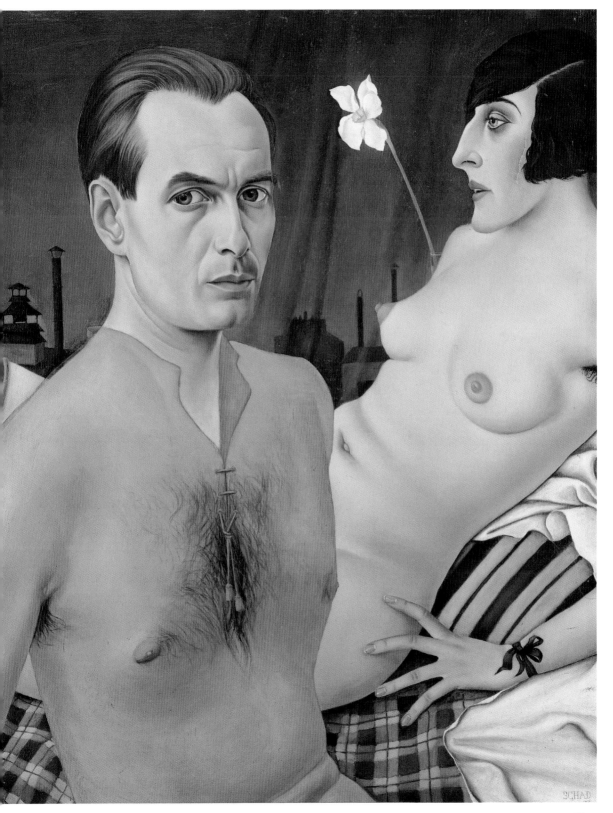

바르톨로메오 반제티와 니콜라 사코

Bartolomeo Vanzetti and Nicola Sacco

'사코와 반제티의 수난' 연작 중에서, 캔버스에 템페라, 214.6×121.9cm
뉴욕, 휘트니 미술관, 줄리아나 포스를 기리며 이디트와 밀튼 로웬털 부부 기증

1898년 리투아니아의 카우나스에서 출생, 1969년 뉴욕에서 작고

1906년 가족들과 함께 리투아니아에서 뉴욕으로 이민을 온 벤자민 샨은 1930년대 미국 회화에서 위대한 비판적 사실주의자 중 한 사람이 되었다. 그는 석판공으로 교육받은 후 국립 디자인 아카데미에서 몇 개의 회화 과정을 이수했다. 그 후 친구 워커 에번스와 작업실을 함께 사용했는데, 그는 샨이 사진가가 되도록 자극했다. 그의 많은 사진들은 그가 전념한 사회적 회화의 기초 자료가 되었다. 25개의 사이클(cycle)로 이루어진 〈사코와 반제티의 수난〉은 1931/32년에 그려졌다. 언론 자료를 이용한 이 작품은, 이전에 발생한 법정 스캔들과 관련이 있다. 이탈리아 이민노동자 사코와 반제티는 좌익 산업조합의 행동대원으로 파업과 데모를 주모했다. 1920년 그들은 자신들과 무관해 보이는 살인으로 기소되었는데, 나중에 매우 의심스러운 판결로 사형 선고를 받았다. 이에 대한 국내외적 항의와 데모가 이어졌음에도 그들을 구하지는 못했다. 비록 수십만 명의 사람들이 이 불공평한 판결에 반대하고 그들의 석방을 요구했지만, 사코와 반제티는 1927년 8월 22일 사형당했다.

이 판결과 사형 집행은 마치 극단주의자들에 의해 노동조합 운동이 발기되는 것을 제거하기 위한 주 정부의 행동으로 보였다. 오른쪽의 〈바르톨로메오 반제티와 니콜라 사코〉는 수갑을 차고, 같은 각도로 머리를 기울인 두 피고인을 그렸다. 그러나 사코의 시선은 마치 감상자를 똑바로 바라보는 것 같다. 재판을 위해 사코와 반제티는 우물천장 문양의 법정 벽 앞에 놓인 붉은 천을 씌운 벤치에 넥타이를 맨 정장 차림으로 앉아 있다. 사진과 얼굴이 같다는 것을 쉽게 알 수 있지만 회화라는 매체로 전환하면서 그래픽적 요소가 두드러져 거의 캐리커처 같은 얼굴이 되었다. 묘사의 이 단순한 즉시

성은 강한 색감과 분명한 윤곽으로 강조한 다소 예리한 양식으로 상자에게 직접적으로 문제를 제시하려는 의도다. 비평가들은 때로 이런 관점을 무시하며 이 그림을 "비난보다 부드러운 인간성─친근한 민속 소재 ─ 채색한 마구나 선술집 간판 ─ 처럼 신선함을 이용해 그림엽서처럼 인기가 있다"라고 말했다. 이 그림들로 은 화가로서의 입지를 굳혔고, 1932년 휘트니 미술관은 첫 번째 엔날레를 위해 그의 그림 하나를 골랐다. 그리고 같은 해 그는 MoMA 벽화 전시회에 초청되었다. 그는 디에고 리베라의 록펠러 터 벽화 작업을 도왔는데, 이 벽화는 레닌의 초상을 포함하고 있는 이유로 1933년 파괴되었다.

이 사이클 작품의 제목 〈사코와 반제티의 수난〉은 두 노동자의 박해와 죽음을 의도적으로 예수의 수난과 연결시킨 것이다. 샨의 묘사는 증거 사진에 의해 증명되며, 단순화된 구조는 이야기를 더 접근하기 쉽게 만든다. 한편 선택된 주제는 오래전에 망각 속으로 사라졌을지도 모르는 어떤 기억을 보존한다.

바르톨로메오 반제티와 니콜라 사코, 1931/32년

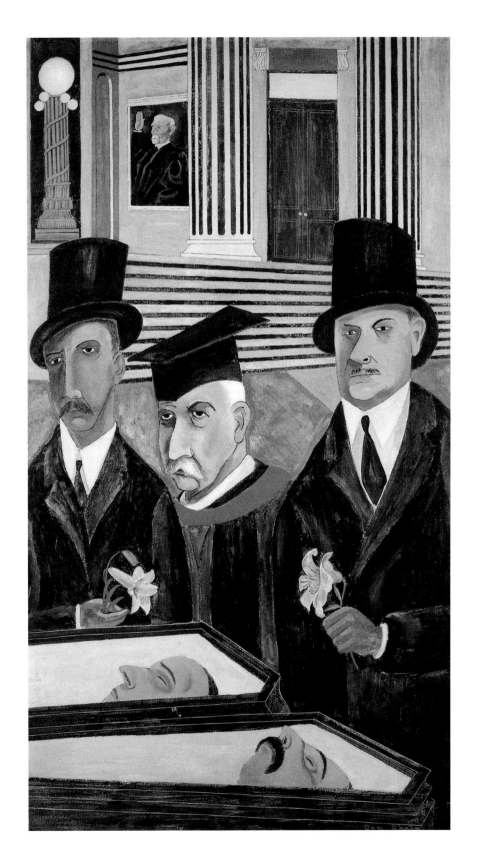

도시 인테리어
City Interior

합성 보드에 유채와 수용성 접착제, 55.9 × 68.9cm
워체스터 미술관

1883년 펜실베이니아 주의 필라델피아에서 출생. 1965년 뉴욕 주의 돕스 페리에서 작고

찰스 실러는 먼저 화가로 자리를 잡아 1913년 6점의 그림으로 뉴욕 아모리쇼를 대표하는 사람이 되었다. 사진에 대한 헌신, 특히 건물 사진 — 경제적인 고려도 함께 작용해서 — 으로 그는 미국에서 카메라 예술과 관련된 신즉물주의의 개척자가 되었다. 그러나 동시에 사진은 그의 회화 자료로도 활용되었다. 1927년 포드 자동차 공장의 전설적인 사진 〈공장〉이 기계 시대의 기능성과 미를 위한 광고 자료로 회사에 팔린 반면, 미발표된 사진들은 8년이나 지난 뒤 그의 회화 〈도시 인테리어〉를 위한 자료로 사용되었다. 공장지대로 들어서는 지점에서 그는 그곳이 그림을 위한 자료로 사용될 가능성이 있다는 것을 알아챘다. "내가 도착했을 때 나는 즉각적으로 다른 시각을 열 기회를 잡았고, 그때 이것으로부터 몇몇 작품을 얻어낼 수 있을 거라고 생각했다."

잘 내려다 보이는 시점에서 기계의 부드러움과 그 규모를 대면하고 나면 마음속에 인간의 존재는 떠올려지지 않는다. 트랙 사이나 철로 위에서 움직이는 작은 인물들이 최선을 다해 그 비례를 알려준다. 기계를 조정하는 인물은 이 그림에서도, 다른 그림에서도 찾아볼 수 없다. 정밀하게 묘사된 파이프와 부감법은 실러의 스트레이트 사진을 연상시키나, 회화에서는 이 관점이 변화한다. 즉 그려질 가치가 있다고 생각되는 주제라는 사실은 순수하게 기록적 관점을 넘어 삶과 일의 조건을 변화시키는 정보의 원천으로 보인다.

시장 논리를 이유로 실러는 자신의 회화작품이 사진을 기초로 했다는 사실이 알려지는 것을 원치 않았다. 비록 그는 동시대 사진작가인 앨프레드 스티글리츠와 폴 스트랜드의 그늘에 있었지만, 1989년 뉴욕 MoMA의 '새로운 비전'전의 카탈로그 표지로 선정된 것은 리버루지에 있는 포드 자동차 공장의 거대한 십자 운송 벨트 사진이었다.

그러나 이전에 이미 실러는 풍경 사진으로 인정을 받고 있다. 실러는 20년간 리버루지에 있는 운송선을 찍었고, 워커 에번도 같은 지점에서 사진을 찍었다. 실러의 무관심한 그림은 에드워드 스타이첸이 말한 적이 있듯이 "남아 있는 우리들 앞에 놓인 목표다." 그리고 '완벽주의자'들의 분명한 표시인 생략을 통해 만들어 예리함과 명료함으로 완벽하게 외장, 또는 표면에 집중한 그의 그은 '완전무결한' 것으로 불린다.

공업용 설비의 언뜻 냉정해 보이는 비전은 같은 시대, 같은 주제로 리베라의 벽화에서도 경의를 표한 발전의 유토피아적 시을 찬양한다. 〈도시 인테리어〉에 대해 윈즐로 아메스는 1936년이미 "이것은 단지 공업으로 공업을 그린 것이 아니고, 꿈의 공업다"라고 강조해서 썼다. 그 속에는 명백한 운명, 대초원의 장엄함고독, 그리고 보도가 황금으로 포장되어 있을 거라는 이민자의래된 신념이 녹아 있다. 더 '미국적인 풍경'을 창조하기 위해 원사진의 비인간성은 억제된 색감과 화가 특유의 기념비적 접근과합되었다.

> **"집을 먼저 짓고,
> 청사진을 나중에 만드는 법은 없다."**
>
> 찰스 실러

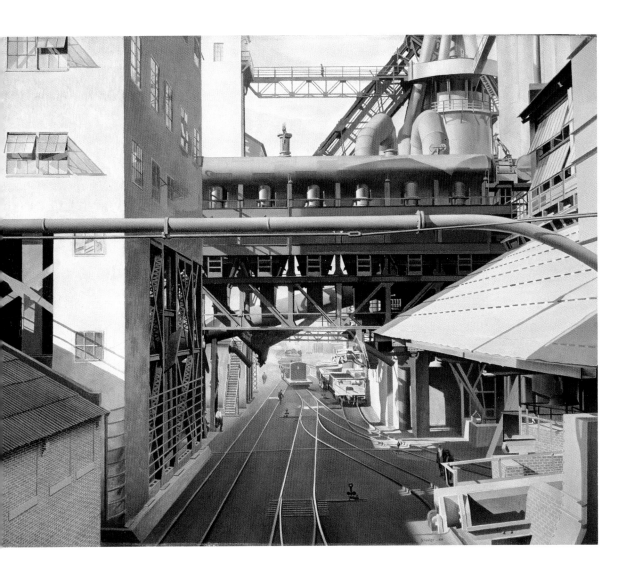

화약 흔적
Powder Traces

'살인 조사' 연작 중, 혼합 재료, 54×120×12cm
브레멘, 베저부르크 신 미술관, 개인 소장품 대여

1930년 루마니아의 갈라치에서 출생

본명이 다니엘 이삭 파인 슈타인인 다니엘 스포에리는 국가사회주의에서 간신히 도망하여, 자신의 이름으로 어머니의 고국일 거라고 짐작한 스위스로 갔다. 그는 1960년부터 제작한 일명, 덫에 걸린 그림으로 명성을 얻었다. 파리에서 질그릇, 유리 또는 담배 따위의 물건을 평평한 테이블에 되는 대로 흩어놓고(보기에 따라서) 이것을 고정시켜 회화처럼 통째로 벽에 거는 작업으로 시각예술을 시작했다고 스스로 생각했다. 나중에 스포에리는 이런 방법으로 친구들과 향연을 열고 그것을 기록했다. ―비록 덫 속이긴 하지만 발상은 사실성을 포착할 것이다. 하이디-E. 바이올런드-호비는 이런 과정을 다음과 같이 묘사했다. "그는 오늘날까지 이런 덫에 걸린 그림 안에 지속적으로 변화하는 다양성과 발전을 계속 만들었고, 우리는 부동과 순간 사이의 모순을 본다. 표면에 고정된 칼, 포크 그리고 숟가락은 그것들의 자연스러운 동작에서 방해받지만, 점점 그 과정이 방해되고 멈출수록, 그것들은 움직여지기를 간청한다."

전직 발레리노 겸 감독이던 스포에리의 다양한 작품은 요리-해프닝과 함께 퍼포먼스, 조각, 사물의 아상블라주를 포함한다. 그러나 신나는 우연의 지형은 심각한 주제를 배제하지는 않는데, 찰나적 성질을 가진 부엌 용구를 과도하게 사용함으로써 바니타스 모티프를 넘어선다. 〈살인 조사〉라는 이름이 붙은 9개의 상자로 구성된 1971년의 〈살인〉 연작에서 감상자의 관심을 즐거움이 아니라 야만성에 대한 항거로, 예술적 문맥에서 드물게 나타나는 세상의 현상으로 이끌었다. 살인이나 자살의 결과인 부자연스러운 죽음. 그는 〈화약 흔적〉의 세 부분을 3개의 나무상자로 연결했다. 가운데 있는 것은 아버지에 의해 살해되었다는 설명이 있는, 이마에 총탄 자국이 있는

선명한 소녀의 자료 사진이다. 작은 동물의 해골이 이 작품에 붙어 있다. 왼쪽은 탄환인데, 흑백의 복제물과 상자 틀에 놓여 있는 실을 동시에 볼 수 있다. 오른쪽 상자에는 부서진 작은 인형의 상체가 있다. 이것은 살해된 소녀의 형태를 취하고 있고, 그 양쪽으로 붉은색 구슬이 놓여 있다. 노란 왁스가 세 개의 상자에 떨어져 있고, 것은 과거를 연상시킨다. 종종 스포에리는 매우 진부한 소재를 희자의 그림에 결합했다. 흔히 보는 쓸모없는 물건, 예술가의 주변 있는 어떤 사물들은 전체적인 맥락에서 중요성을 이끌어내는 치적인 무기가 된다. 그 때문에 스포에리는 누군가가 살인자가 되위해 디뎌야 할 사건의 발단은 그처럼 비천한 것이 아닐지도 모다는 질문을 더한 것이다.

이 연작으로 그는 마땅히 '몰인정한 사실주의자'로 불렸다그는 폭력의 결과를 가지고 감상자와 대면하고, 동시에 언제나 주에 있는 재료를 제시한다. 살인의 가능성이 있는 무기, 그리고 개적인 기억과 『위지(Weegee)』 같은 잡지에 실린 사건사고 사진 리터들의 사진. 이런 방법으로 스포에리는 우리가 희생자만 생각하하지 않고, 사건의 책임 문제에 직면하도록 만들었다.

> "나는 하나의 발상에서 시작한다.
> 그리고 대상이 나를 자극하도록 내버려둔다.
> 나의 예술은 거기서 발생한다."
>
> 다니엘 스포에리

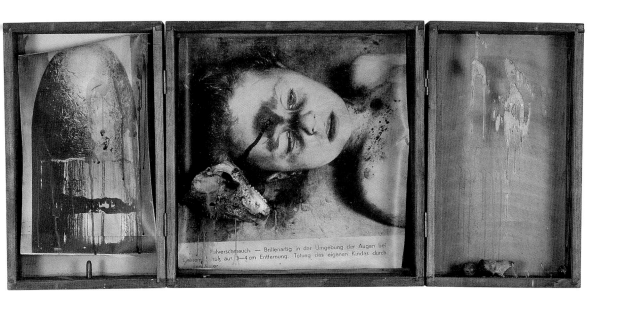

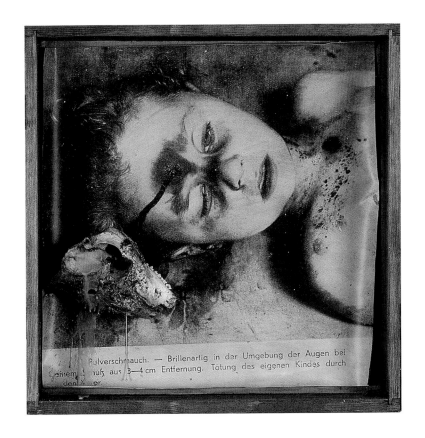

노동자 계급과 지식 계급
Working-class and Intelligentsia

벽화, 중앙 부분, 나무에 유채, 전체 면적 2.70 × 13.80m
라이프치히 대학

1929년 쇠네베크에서 출생, 2004년 라이
프치히에서 작고

베르너 튀브케는 소위 사인방(베른하르트 하이지히, 볼프강 마토이어, 그리고 빌리 지테를 포함) 중 한 사람으로 동독 공산주의 미술의 상징이었다. 그는 라이프치히에 있는 그래픽 및 북아트 아카데미 교수였고, 1973년에서 1976년까지는 학장이었으며, '국민예술가'로 대우받았다. 그의 그림은 사회주의의 의무에 충실한 것에서부터, 다른 한편으로는 실용적인 분명함을 조롱하는 개인주의적 매너리즘까지 다양하다.

1970년 튀브케는 재건축된 라이프치히 대학의 학장 사무실 빌딩의 벽화 〈노동자 계급과 지식 계급〉을 맡았다. 이 그림은 회반죽에 프레스코로 그린 것이 아니라 철 구조로 자리 잡은 널빤지에 유채로 그린 것이다. 이 작품은 크기 2.70 × 13.80m로 준비 기간 2년, 제작에 1년이 걸려 1973년에 완성되었다. 사회적 성격이 완전히 다른 두 집단을 연합한 것인데, 백 명이 넘는 실제 인물들을 그렸다. 튀브케는 촬영을 하지 않고 그들의 대부분을 따로 그렸다. "우리에게 영화나 사진 등이 있다는 사실은 분명하지만, 시각예술과 관련해 나는 그것들에 조금도 관심이 없다"라고 설명했다.

그림은 이론가 집단 옆에 대학의 컴퓨터센터, 물리학자들이 공식을 전개하는 모습, 그것을 학생들과 토론하는 모습에서 자녀들에게 몸을 구부리고 있는 본인과 부인의 모습을 포함한 노동자 계급으로 변화하고 있다. 좀 더 오른쪽으로 고속도로 진입로와 비계를 건설하고 있는 노동자들을 강력히 솟아오르는 모습의 목수부대로 그린 것을 볼 수 있다. 사람들의 무리는 색깔로 구분되고 점차 밝아진다. 무리 속 사람들은 마치 사회 속 상호관계의 부분처럼 각자의 역할을 하고 있다. 이것은 그림이 처음 그려졌을 때와는 다른데, 처음에는 사회의 중요한 대표자들에게도 동일하게 중요한 위치를 었다. 그러나 현재 남아 있는 조화로운 이 집단초상화는 주제 처에서 위계적이지 않을 수 없었다.

같은 해에 볼프강 마토이어가 그린 〈표창〉과 달리 〈노동자 급과 지식 계급〉은 서로 다른 계급이 조화를 이룬 유토피아를 축하며, 당국이 요구하는 낙관주의를 표현하고 있다. 그러나 이것 진짜 삶에서 이끌어낸 것은 아니다. 주인공들은 브레히트 소외 효의 표시인 연극적 포즈를 취하고, 이 표현과 함께 사색가들과 행가들은 고매한 양식으로 결합되어 있다. 도식화의 거부와 묘사의 동감은 사회적 사실성으로 전환을 희망하는 데 그 근원이 있다. 러므로 1982년 튀브케는 "현대 전시에서 나를 실망시키는 광신자 많은 작품을 때때로 볼 수 있다. 한 가지 이유는 내가 사실주의 화이기 때문일 것이다…… 사실주의자로서 우리는 인간 존엄성을 러싸고 있는 인간 이미지를 더 깊게 파는 것과 같은 중요한 임무 띠고 있다"라고 썼다. 그의 파노라마 〈노동자 계급과 지식 계급〉서 사회주의적 임무를 진행한 예술가는 사회적 변화를 목표로 하연대를 묘사하는 데 성공했다.

> "오늘날 나에게는 유토피아를 회고할 수 있는
> 능력을 포함하여, 유토피아의 가능성을
> 포착하는 것이 중요하게 여겨진다."
>
> 베르너 튀브케

생각하는 사람
The Thinker

조명이 장착된 상자 위에 시바크롬 슬라이드, 229×216cm
개인 소장

> "사진은 그 전과 후를
> 보이지 않도록 만드는 것이다."
>
> 제프 월

1946년 밴쿠버에서 출생

캐나다인 제프 월은 1970년 후반 이후 조명을 부착한 상자와 대형 판형 슬라이드를 이용하여 설치사진의 가장 중요한 대표자가 되었다. 미술이론에 열정적이던 월의 주요 소재는 그의 작품과 사실성과의 관계. 이 영화적 구조—그는 자신의 미장센과 영화 제작을 비교했다—는 감상자를 최근의 정치적, 그리고 사회적 현상에 반응하도록 했다. 〈생각하는 사람〉은 알브레히트 뒤러 (1471~1528)의 실현되기 어려운 디자인 〈농민전쟁 기념비〉와 관계가 있다. 아마도 그는 이 조각을 통해 스스로를 농부주의와 동일시하기를 원했던 듯, 농부를 방어도 하지 못하고 뒤쪽에서 공격당한 희생자로 그려냈다. 조명 상자에 고정시킨 월의 대형 판형 슬라이드에는 한 사람이 언덕 위에 앉아 강기슭에 위치한 산업 풍경을 내려다보고 있다. 그러나 이 "생각하는 사람" 역시 생각하는 행동 뒤에 살해당했다. 이 같은 제스처는 같은 이름의 로댕의 유명한 조각뿐 아니라 뒤러의 동판화 〈멜랑콜리아 I〉도 연상시킨다.

큰 손과 끈을 묶는 부츠로 월의 주인공은 마치 공식적 복장, 다소 낡은 정장과 이 같은 다른 것들 속에서 그의 존엄성을 수호하려는 노동자처럼 보인다. 그러므로 그는 적의가 가득한 세상에서 특별히 규정된 기준을 지키기 위해 어떤 기준을 받아들인 듯 보인다. 이 의도는 실패하게끔 되어 있고, 월의 그로테스크한 연출—그 사람을 완전히 죽은 것으로 그리지는 않았지만, 총검을 그의 오른팔 아래 찔러 넣었다—은 연극적으로 과장되어 있다. 뒤러와 월은 희생자를 묘사하고 있기 때문에, 두 예술가의 동정은 약자와 함께하는 것으로 보인다. 그러나 뒤러가 모호하게 애국적 해법을 강요했듯이, 월도 그의 대중이 그 위치에 올 수 있다고 가정했다. 이 그림의 본질

부족은 월의 사진을 지켜보는 감상자에게 다시 한 번 사실성과 인된 원작을 고려하도록 촉구한다.

월이 말하기를 비록 심미적 기쁨이 세상을 변화시키지는 않더라도, 자신과 그리고 세상과의 관계를 변화시킨다고 했듯이, 이상으로 월의 작품은 우리들의 보는 방식을 변화시킬 수 있다. 즉 제 월의 〈죽은 병사의 이야기〉(1991/92)는 아프가니스탄 전쟁에서 망한 병사들이 음산하게 훼손된 모습으로 서로 대화를 나누는 가의 장면을 담고 있는데, 수잔 손태그의 눈에는 진정으로 작용하 하나의 작은 반전 사진이다. 왜냐하면 전쟁의 공포와 감상자의 배를 드러내고 있기 때문이다. 월의 작품 속에서 죽은 자는 살아 있 자들에게 관심이 없다. 살아 있는 자들은 죽은 자들이 무엇 때문에 괴로워하는지 알 수 없기 때문이다. 월은 사회적 책임을 위장하 촬영한 기록 사진, 지친 대중의 관심을 관통하며 가슴을 찢는 사 들과는 다른 효과를 얻었다. '진실'이 '실제 사실인 것'과는 다르 는 인식은 상상과 허구의 가능성, 현실의 온갖 모호성에 있어서 재 현상의 관점을 제공하는 가능성을 연다.

알브레히트 뒤러, 농민전쟁 기념비, 1525년

아메리칸 고딕
American Gothic

캔버스에 유채, 79.9 × 63.2cm
시카고 아트 인스티튜트, 아메리칸 아트 컬렉션 후원자협회

> "진실로 좋은 생각들은 모두 내가 소젖을 짜는 동안에 떠올랐다는 것을 깨달았다."
>
> 그랜트 우드

1892년 아이오와 주의 애너모서 근처에서 출생, 1942년 아이오와 시티에서 작고

그랜트 우드가 고향 아이오와 주를 넘어 유명하게 된 것은 바로 이 〈아메리칸 고딕〉 때문이었다. 동시에 이 그림은 미술관에 팔린 첫 번째 작품이기도 했다. 그의 후배인 토머스 하트 벤턴과 존 스튜어트 커리 같은 지방주의자들은 권위적인 미국 양식 그림의 부활에 관심이 있었지만, 우드는 유럽 미술에 영향을 받았는데 이는 〈아메리칸 고딕〉에서 명백히 드러난다. 1920년대 우드는 유럽을 여러 번 방문했고, 이 농부와 아내의 정면 2인 초상화는 네덜란드의 세부에 집착하는 그림에 대한 그의 열정을 보여주고 있다. 해석하기 난해한 이 미스터리한 부부는 분명히 얀 반 에이크의 2인 초상화 〈아르놀피니의 결혼〉을 연상시키며, 동시에 우드가 신즉물주의에 정통하다는 것을 입증한다. 그러나 이 그림은 결국 예술가는 "그가 가장 잘 아는 땅과 사람을 그려야 한다"라는 우드의 신념을 반영한다.

국가적 상징의 지위를 획득한 이후 만화가들이 활용하고, 다른 어떤 그림보다 포토몽타주에 많이 이용된 우드의 그림은 단순히 갈퀴를 쥐고 있는 중서부의 억센 농부를 묘사하고 있는 것 같다. 실제 초상화의 모델은 그의 여동생과 치과의사다. 중서부 개척자의 가공적 이미지가 사라져가는 과정에 있는 미국을 회복시키기 위해 공동 기억의 뿌리를 드러내려는 것이다. 이것은 풍자하려는 의도가 없으며, 당연히 어떤 중요한 열정도 없는 시골사람으로 기록했을 뿐이다. 누구도 이런 낡은 도구나 무뚝뚝한 표정으로 표현되기를 원하지 않았다.

고든 파크스가 1942년 찍은 같은 제목의 사진이 있는데, 거기에서 사진이라는 매개의 이용은 매우 강한 사실성과의 연관성을 만든다. 방 안에 성조기가 있고, 파크스는 그랜트 우드의 방식으로 손에 자루걸레를, 다른 한 손에는 비를 들고 있는 엄숙한 흑인 청부 엘라 왓슨의 정면 초상을 묘사했다. 그녀는 심각하고 지쳤지만 감상자는 그녀의 표정에서 어떤 호전성을 인식할 수 있다. 금속 안경테 너머의 밝은 색 눈으로 그녀는 우드의 모델이 끌려가듯이 이는 19세기로의 회귀를 동경하는 것은 분명히 아니다. 그러나 그의 이중 암시는 그때 상황, 즉 자유의 땅이자 용기의 고향인 미국 서의 흑인에 대한 인종 차별 금지에 대한 논평을 제공한다. 파크스의 〈아메리칸 고딕〉은 현상 유지를 강화하려고 하지 않는다. 그대로 세월은 변하고, 이런 변화는 사회에 의한 수용을 요구한다.

반면 우드는 오랜 과거의 무해한 이상주의자로 스스로를 정한다고 종종 비난받았다. 그의 지방주의 동료 중 한 명인 미주 출신 토머스 하트 벤턴(1889~1975)은 전원생활의 문제 있는 면 묘사하는 데서 물러나지 않았다. 1951년 작 〈홍수 재난〉은 전형으로 역동적이며, 다소 신(新)바로크적 무정형으로 표현했다. 이은 그의 여러 벽화의 특징이기도 하며, 자연재해의 결과이기도 다. 반대로 우드의 실제 발전에 대한 무지, 즉 그의 지속적인 전 묘사는 짧은 기간 안에 그의 그림을 잃어버린 시대의 기록으로 명하게 만들었다.

토머스 하트 벤턴, 홍수 재난, 1951년

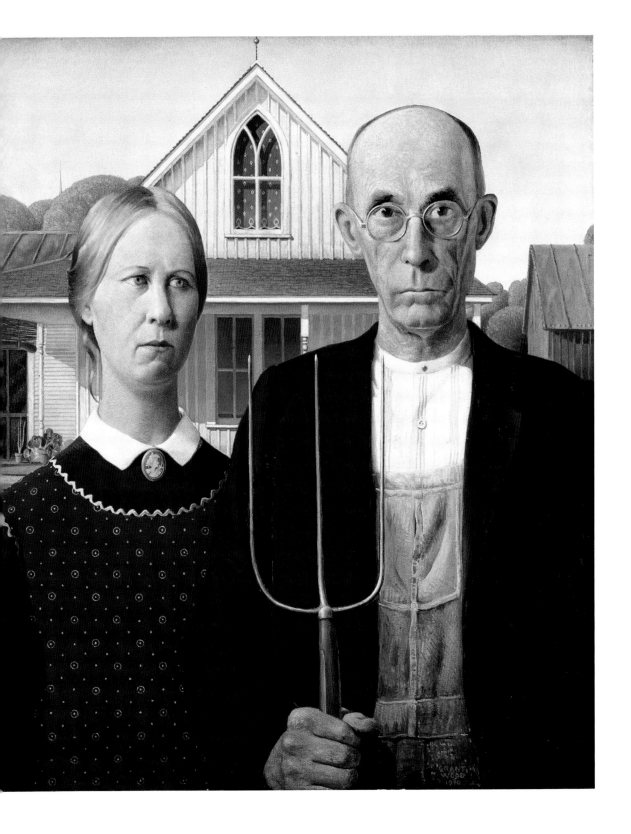

1쪽
오드리 플랙
시바 블루 Shiva Blue
1973년, 캔버스에 유채와 아크릴, 91.5 × 127cm
뉴욕, 루이스 K. 마이젤 갤러리의 허락으로 게재

2쪽
오토 딕스
도시 City
1927/28년, 삼면화 중 가운데 패널, 나무에 혼합
재료, 181 × 200cm, 슈투트가르트 시립미술관

4쪽
에드워드 호퍼
밤을 지새우는 사람들 Nighthawks
1942년, 캔버스에 유채, 76.2 × 152.4cm
시카고 아트 인스티튜트

저작권

사진 출처

참고 도판

32쪽: 오드리 플랙 딸기 타르트 슈프림 Strawberry Tart Supreme, 1974년, 캔버스에 유채, 아크릴, 137.2 × 15.2cm, 오하이오 주, 오벌린 대학, 앨런 기념미술관
36쪽: 이삭 이스라엘레비치 브로드스키 V.I. 레닌 V.I. Lenin, 1920년, 종이에 연필, 51 × 37cm, 모스크바, 역사박물관
38쪽: 존 드 안드레아 드러누운 여체 Recumbent Figure, 1990년, 폴리비닐, 폴리크롬을 섞은 유채, 혼합 매체, 자연스러운 높이, 작가의 허락으로 게재
44쪽: 오토 딕스 화가 부모의 초상 I Portrait of the Artist's Parents I, 1921년, 캔버스에 유채, 99 × 113cm, 바젤 미술관
46쪽: 리처드 에스테스 도심 Downtown, 1978년, 캔버스에 유채, 122 × 152cm, 빈, 근대 미술관, 루트비히 컬렉션 대여
48쪽: 워커 에번스 플로이드 버로, 면화소작농 Floyd Burroughs, Cotton Sharecropper, 1936년, 실버 젤라틴 프린트, 24.3 × 19.5cm, 로스앤젤레스, 폴 게티 미술관
50쪽: 디에고 벨라스케스 시녀들 Las Meninas, 1656년, 캔버스에 유채, 318 × 276cm, 마드리드 프라도 미술관

52쪽: 귀스타브 쿠르베 세상의 근원 L'Origine du Monde, 1866년, 캔버스에 유채, 46 × 55cm, 파리, 오르세 미술관
54쪽: 레온 골럽 난동 II Riot II, 1984년, 캔버스에 아크릴, 305 × 315cm, 개인 소장
56쪽: 올리버 시버 케이티 Kathi, 2003년, 연작 '앨범'의 C-프린트, 30 × 39cm, 작가의 허락으로 게재
58쪽: 윌리엄 이글스턴 무제(헌츠빌, 앨라배마) Untitled(Huntsville, Alabama), 1969/70년, C-프린트, 50.8 × 40.6cm, 에센, 폴크방 미술관
64쪽: 에블린 리히터 표창 The Commendation, 1975/1988년, 실버 셀라틴 프린트 30.9 × 20.2cm, 베를린 미술관, 근대 미술 · 사진 · 건축 박물관
66쪽: 장 바티스트 시메옹 샤르댕 석류와 포도가 있는 정물 Still-Life with Pomegranates and grapes, 1763년, 캔버스에 유채, 47 × 57cm, 파리, 루브르 박물관
68쪽: 론 뮤익 소년 Boy, 1999년, 혼합 매체, 490 × 490 × 250cm, 2001년 제49회 니스 비엔날레, 런던, 안토니 도페 갤러리의 허락으로 게재
70쪽: 펠릭스 누스바움의 사진, 1942년 6월 26일 촬영된 사진의 뒷면, 5 × 3.5cm, 스나브뤼크, 펠릭스 누스바움 하우스
74쪽: 필립 펄스타인 엠파이어 소파에 기댄 여자 모델 Female Model Reclining on Empire Sofa, 1973년, 캔버스에 유채, 122 × 152cm, 개인 소장
76쪽: 안톤 레더샤이트 자화상 Self-Portrait, 1928년, 캔버스에 유채, 100 × 180cm, 개인 소장
84쪽: 벤 샨 바르톨로메오 반제티와 니콜라 사코 Bartolomeo Vansetti and Nicola Sacco, 1931/32년, 종이에 템페라, 26.7 × 36.8cm, 뉴욕, MoMA, 애비 앨드리크 펠러 기증, 144.1935
92쪽: 알브레히트 뒤러 농민전쟁 기념비 Column in Memory of the Peasants' War 1525년, 목판화, "Unterweysung der Messung mit dem Zirckel und Richtscheyt.. (Instruction in measurement using dividers and spirit level...)" 제3권
94쪽: 토머스 하트 벤턴 홍수 재난 Flood Disaster, 1951년, 캔버스에 유채와 템페라 64.8 × 92.7cm, 개인 소장

사실주의

지은이: 케르스틴 슈트레멜
옮긴이: 정희정

발행일: 2007년 10월 15일
펴낸이: 이상만
펴낸곳: 마로니에북스
등 록: 2003년 4월 14일 제2003-71호
주 소: (110-809) 서울시 종로구 동숭동 1-81
전 화: 02-741-9191(대) / 편집부 02-744-9191 / 팩스 02-762-4577
홈페이지 www.maroniebooks.com

ISBN 978-89-6053-022-5
SET ISBN 978-89-91449-99-2

Korean Translation © 2007 Maroniebooks, Seoul
All rights reserved.

Printed in Singapore

REALISM by Kerstin Stremmel
© 2007 TASCHEN GmbH
Hohenzollernring 53, D-50672 Köln
www.taschen.com

Editor: Uta Grosenick, Cologne
Editorial coordination: Sabine Bleßmann, Cologne
Design: Sense/Net, Andy Disl and Birgit Reber, Cologne